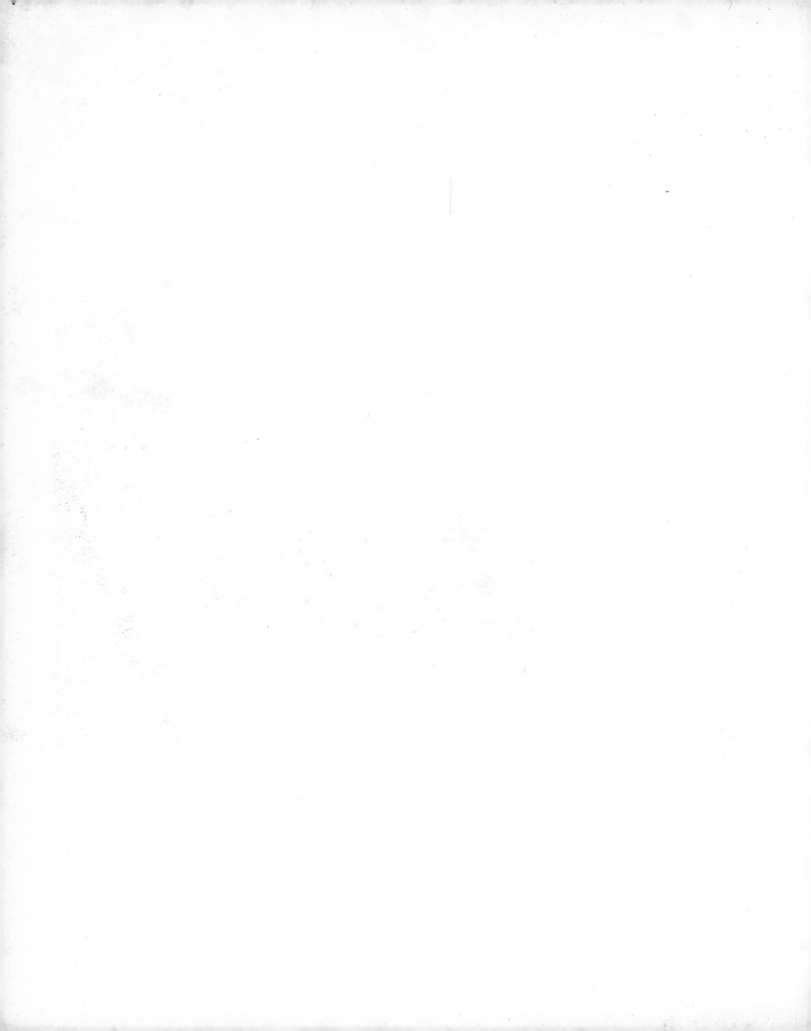

森山大道
Daido Moriyama

［日］森山大道　摄影
［日］上田义彦　编

北京出版集团公司
北京美术摄影出版社

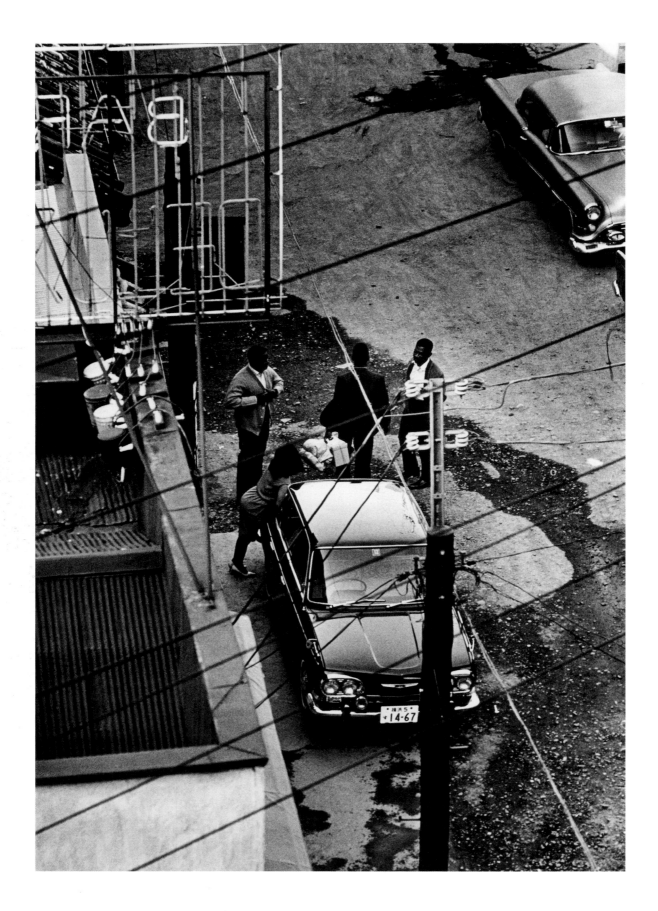

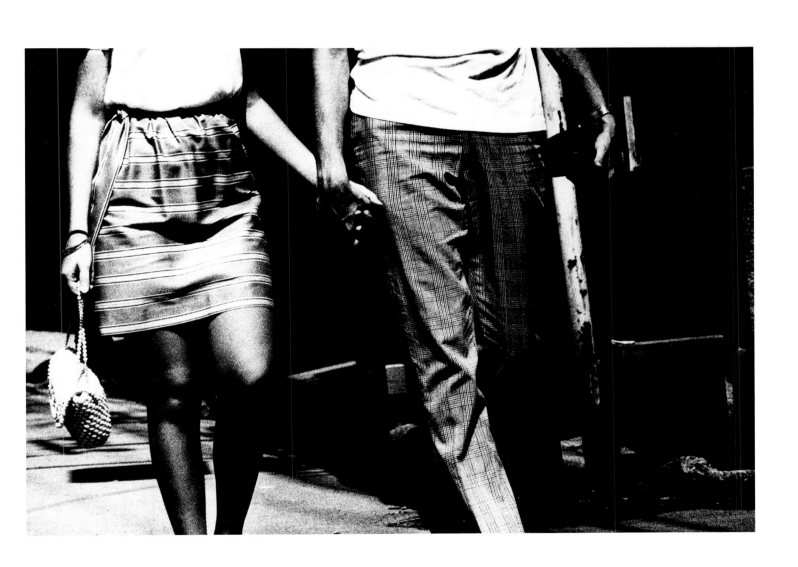

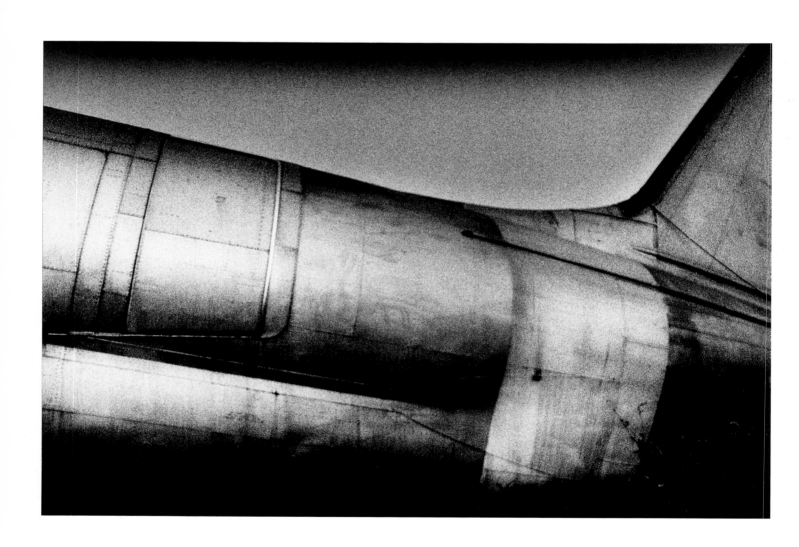

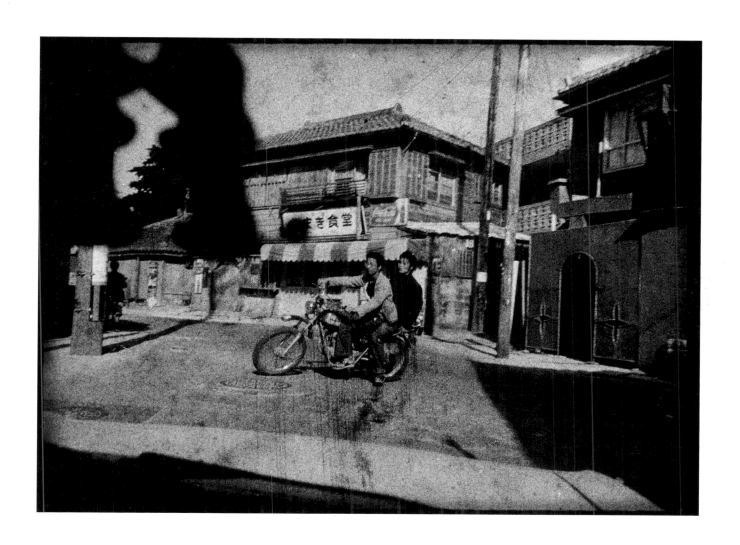

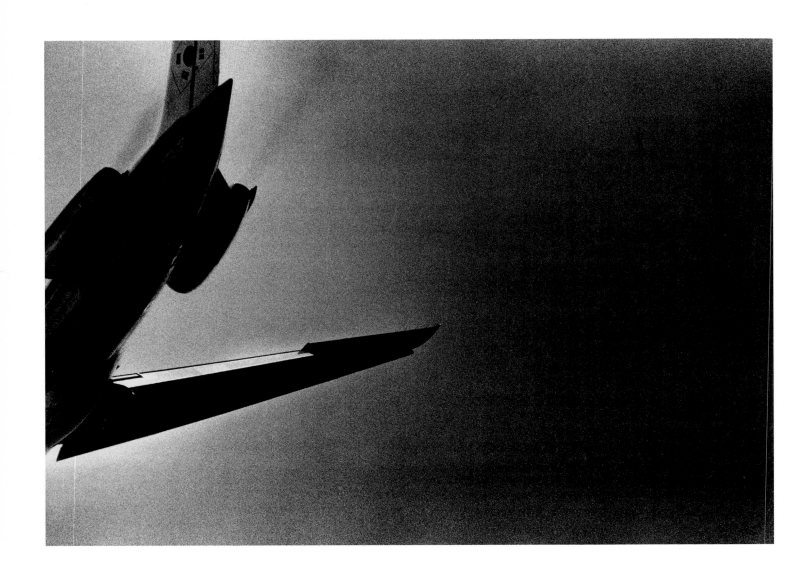

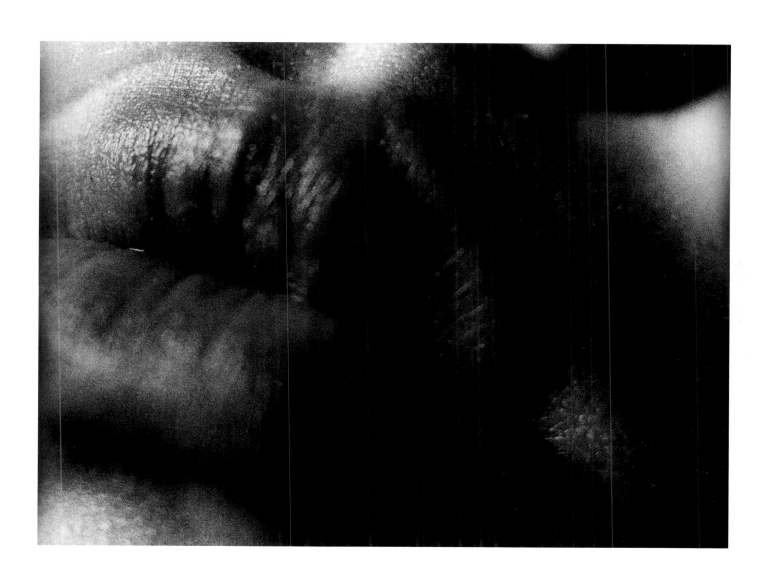

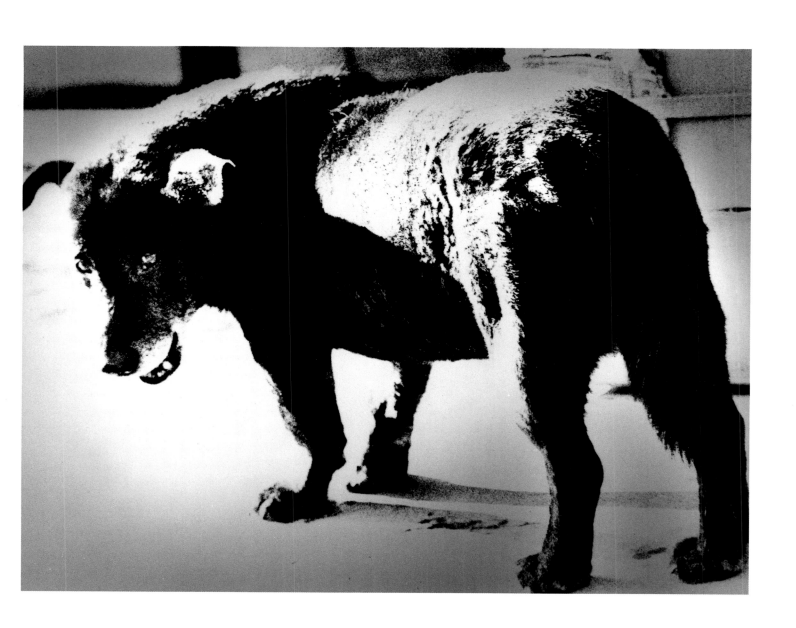

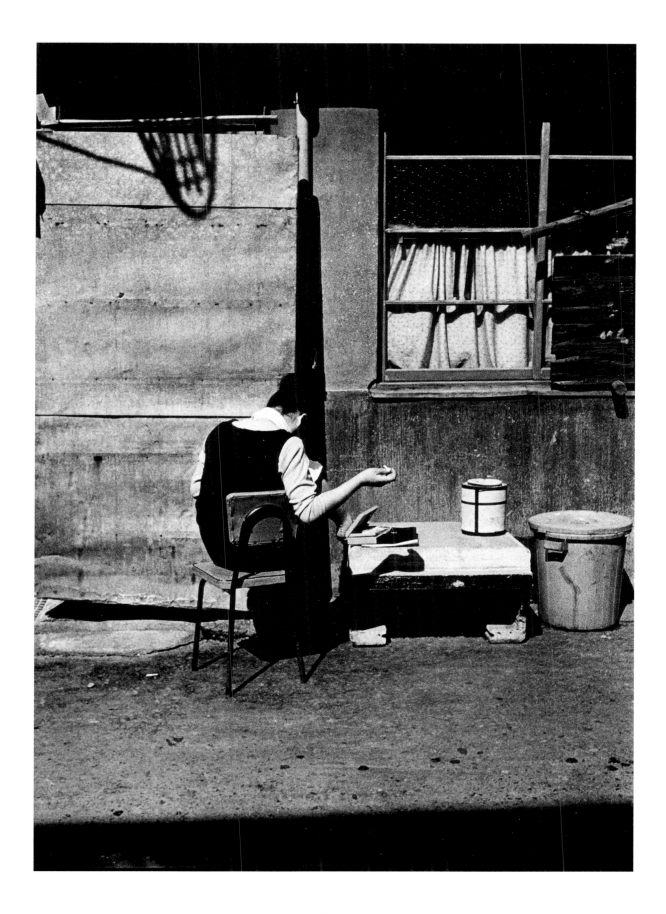

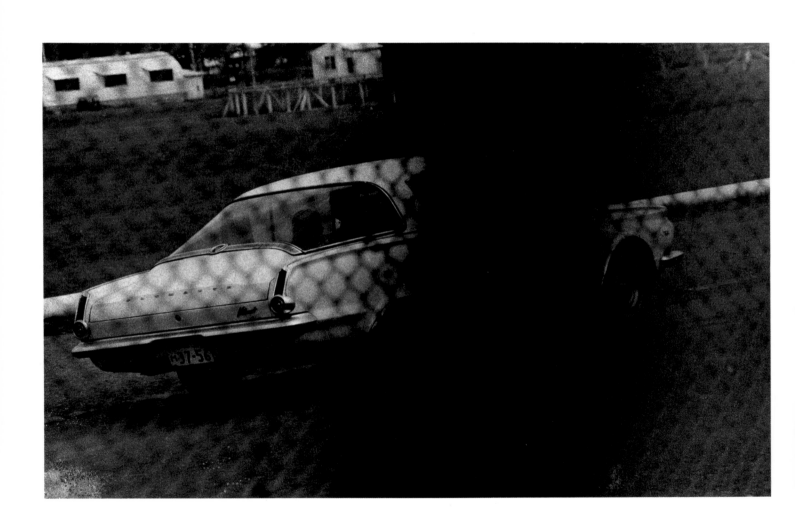

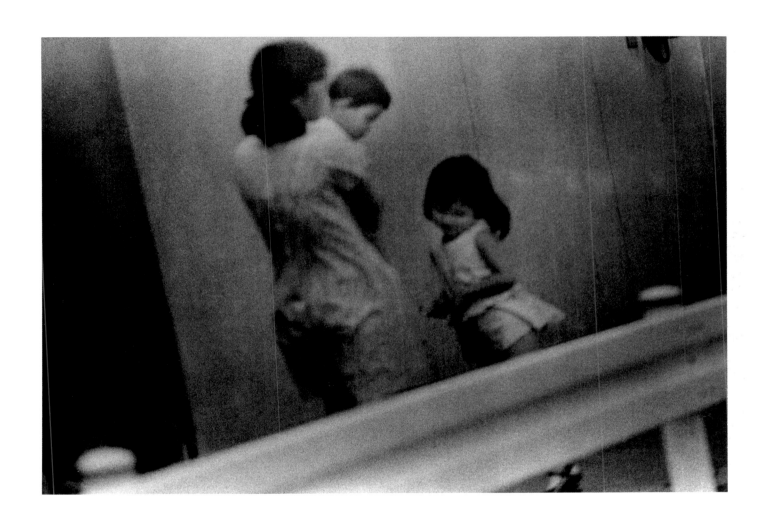

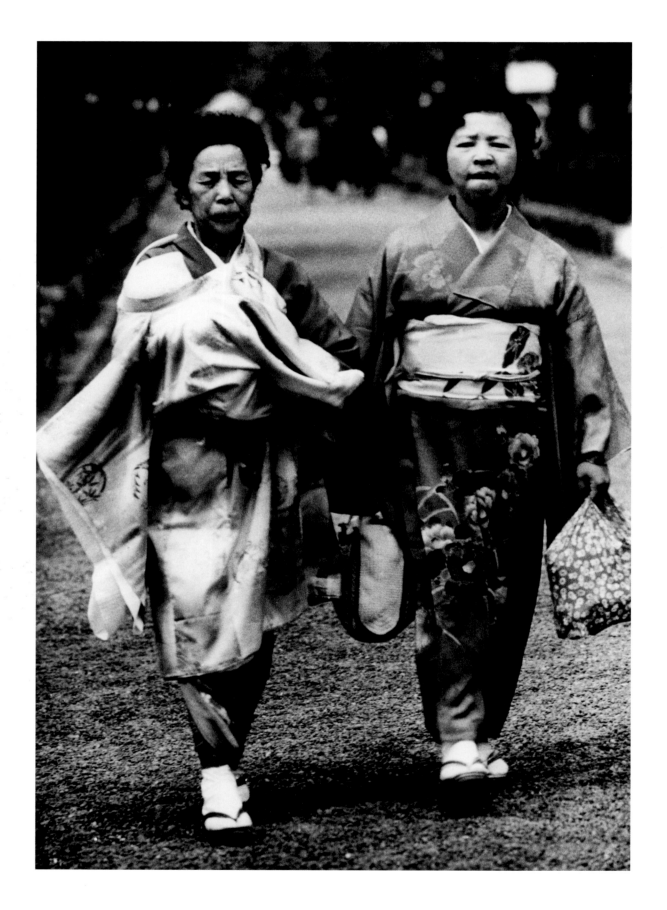

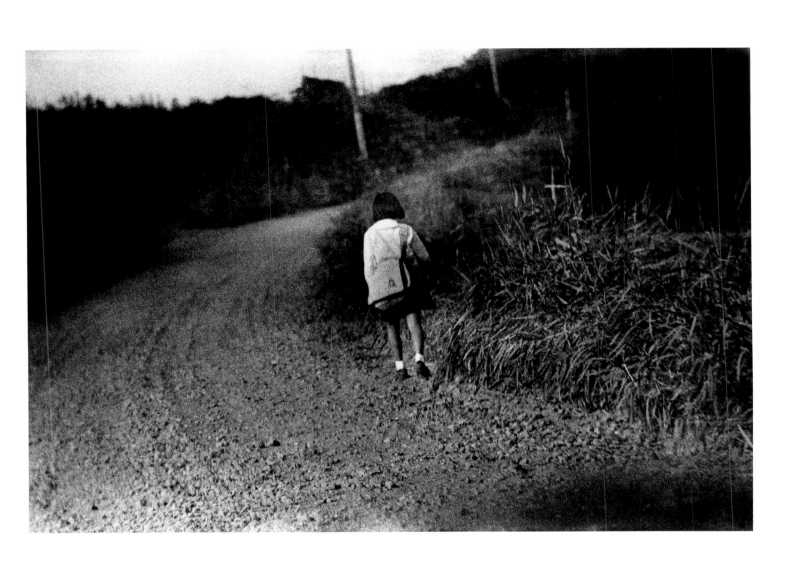

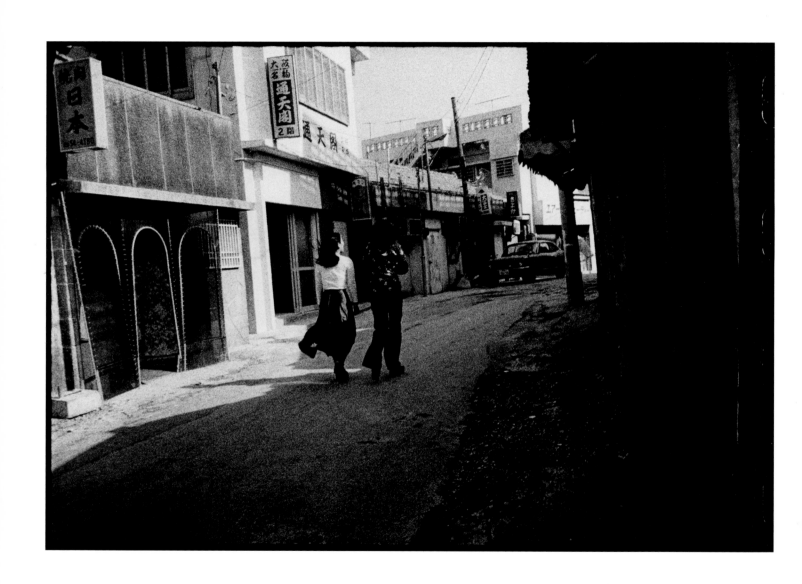

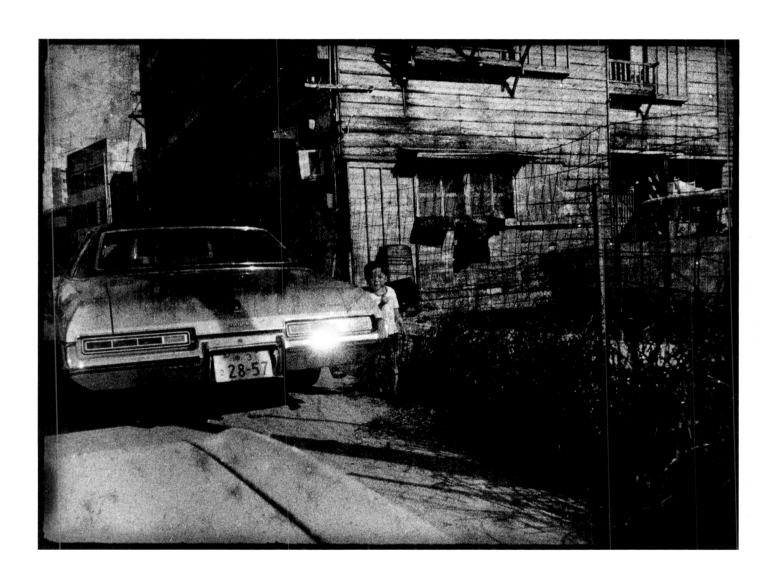

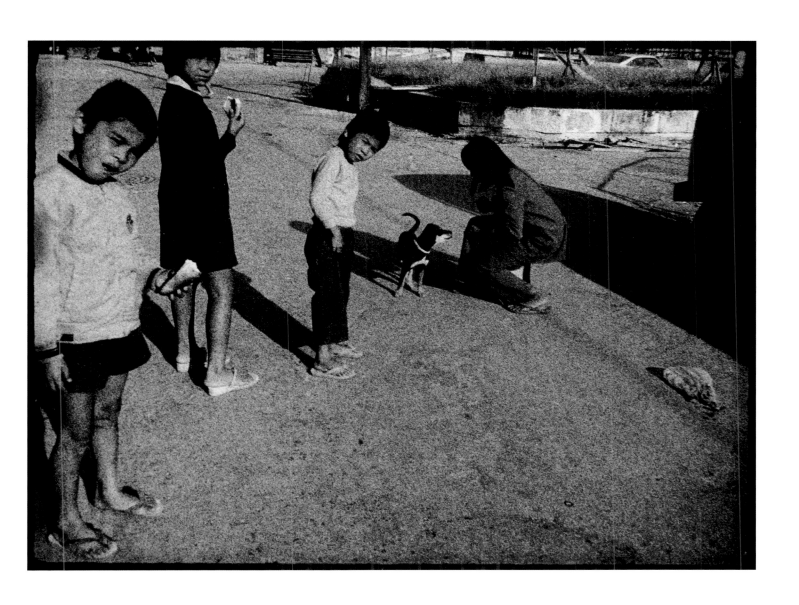

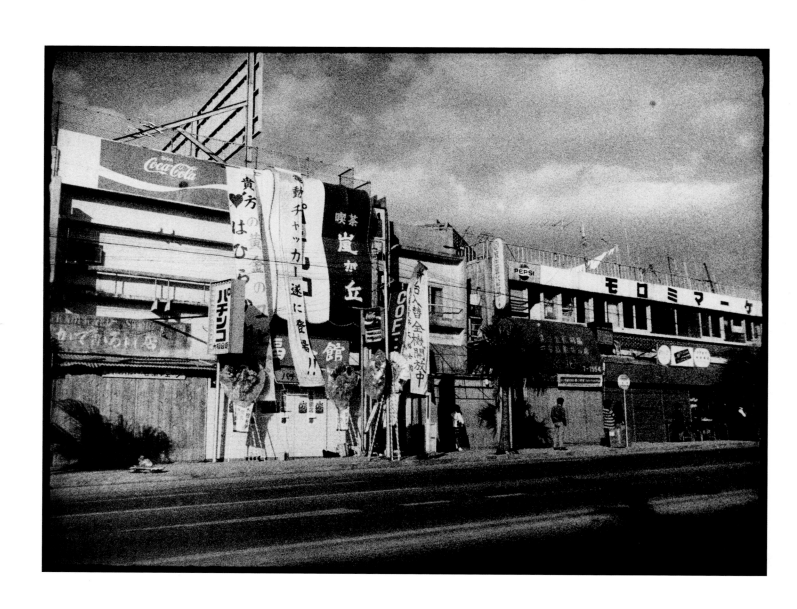

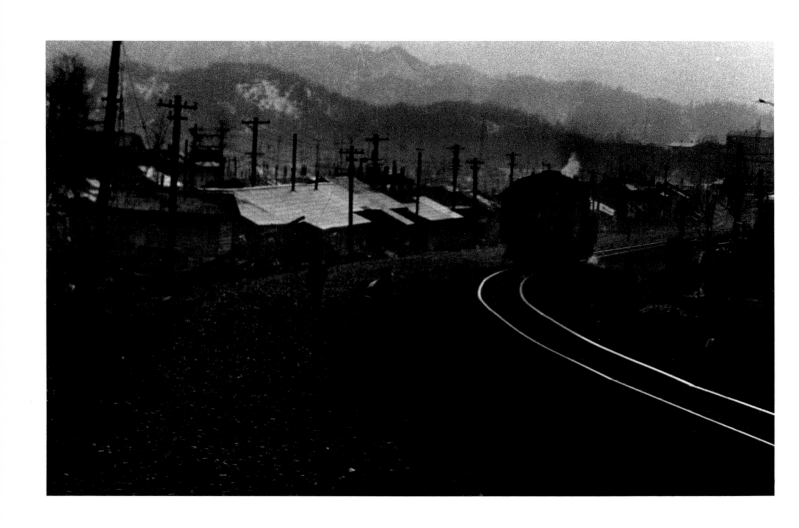

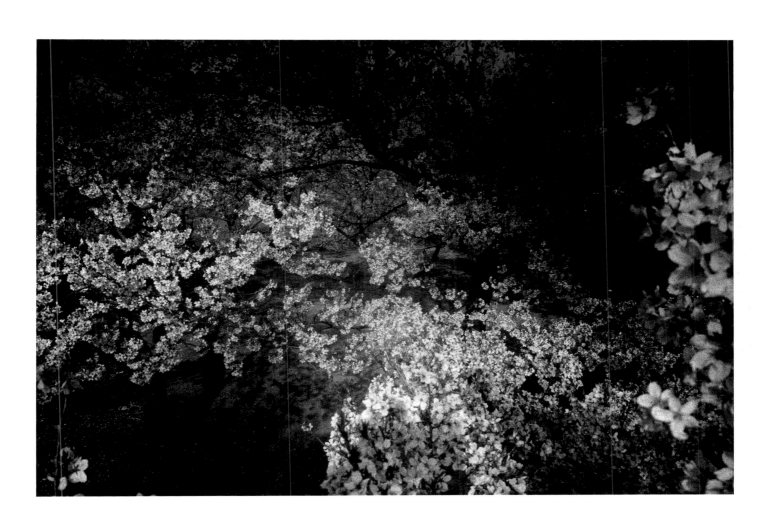

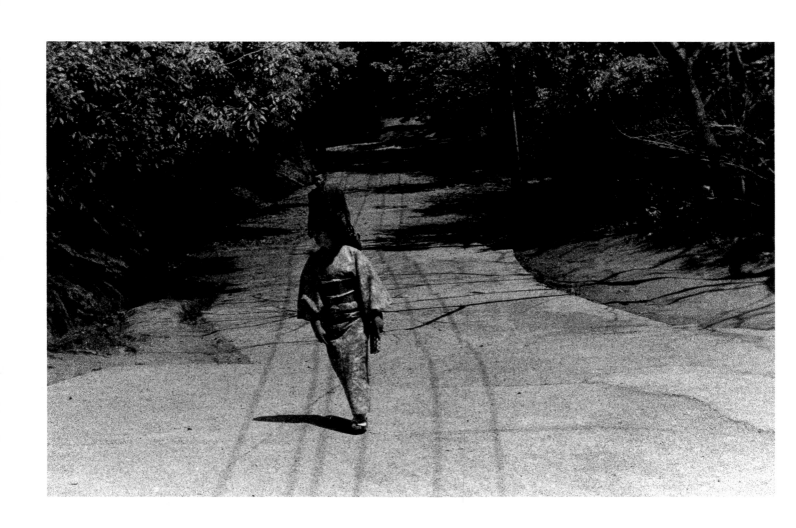

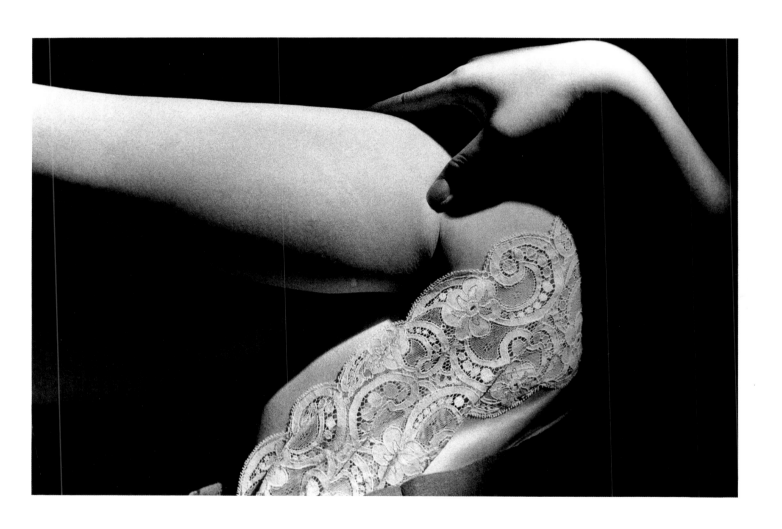

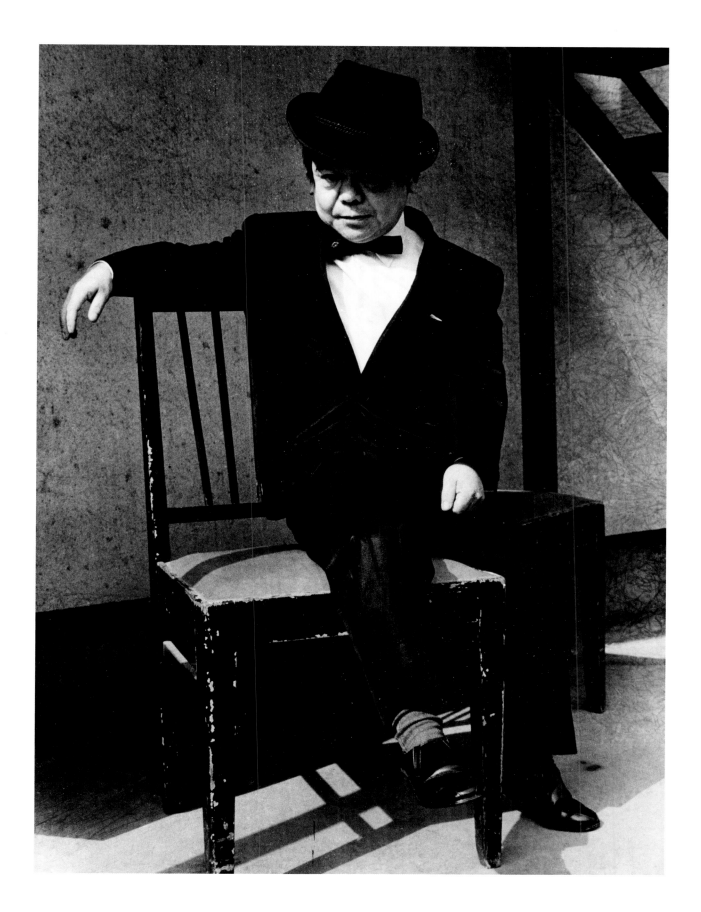

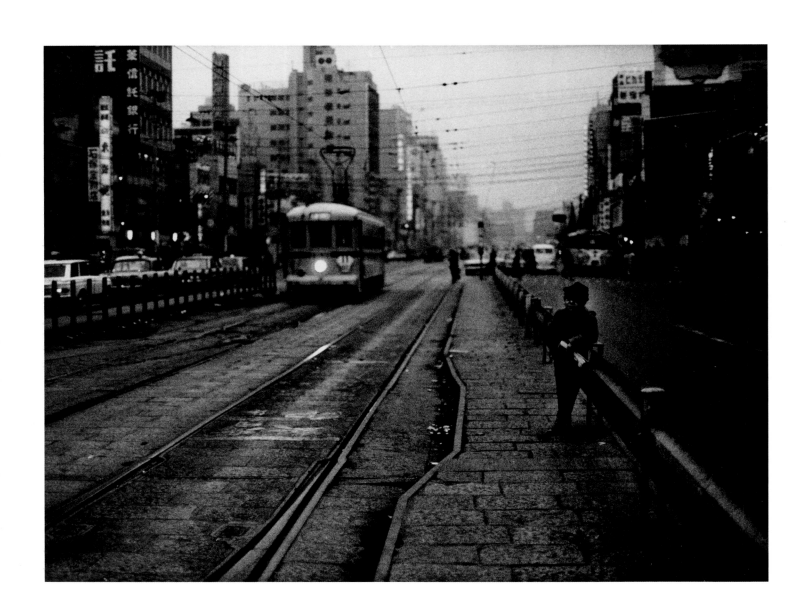

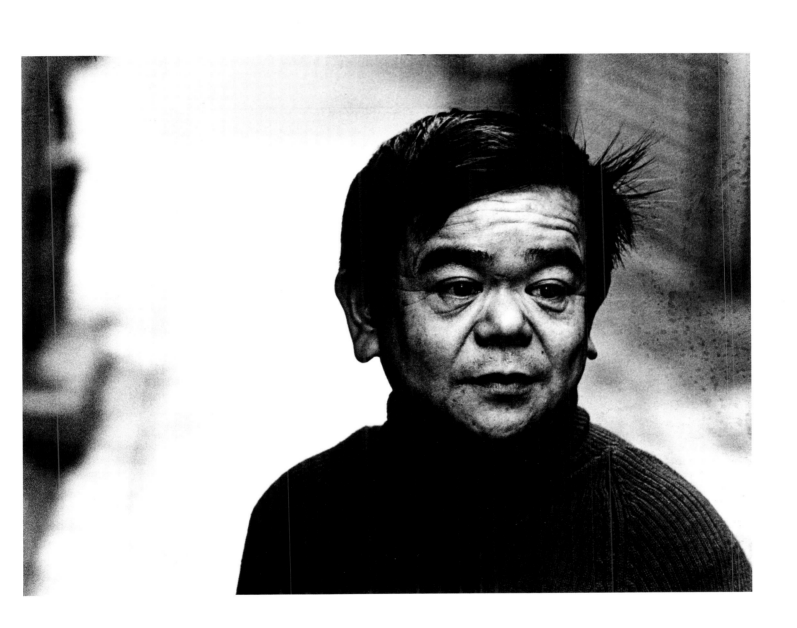

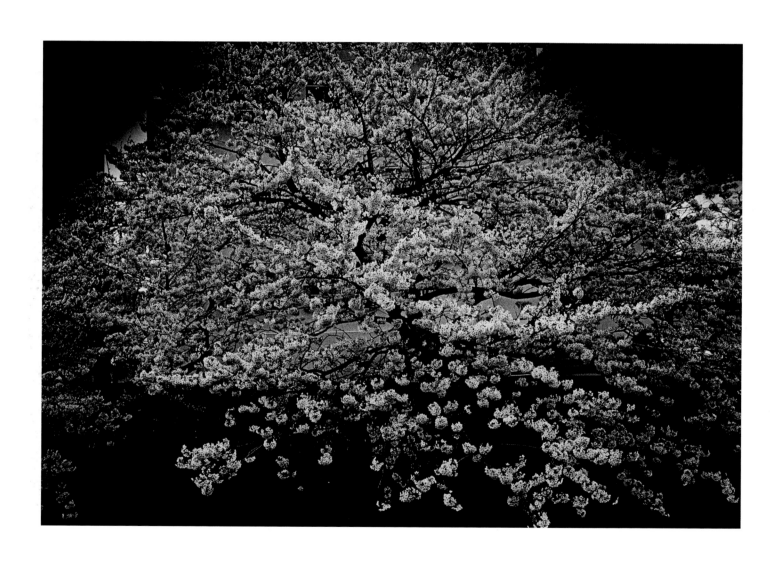

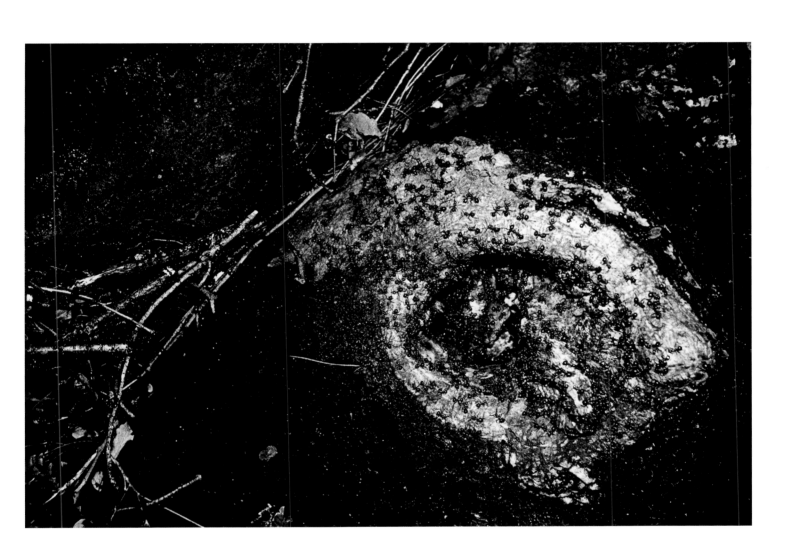

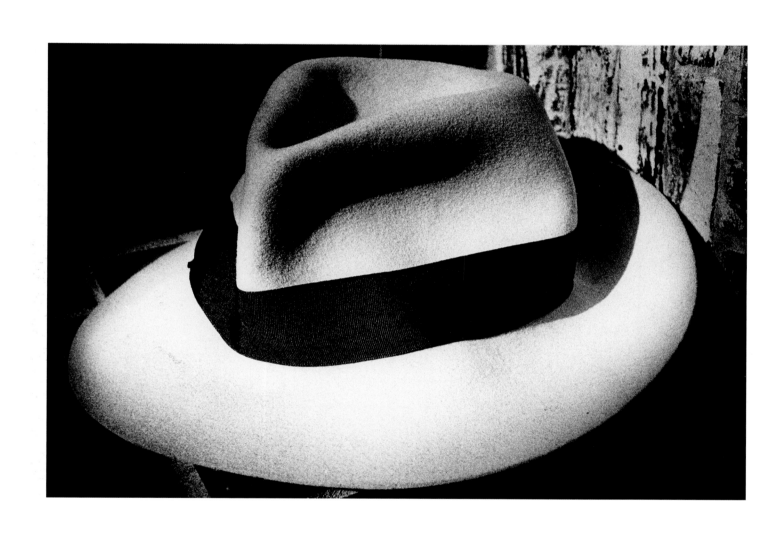

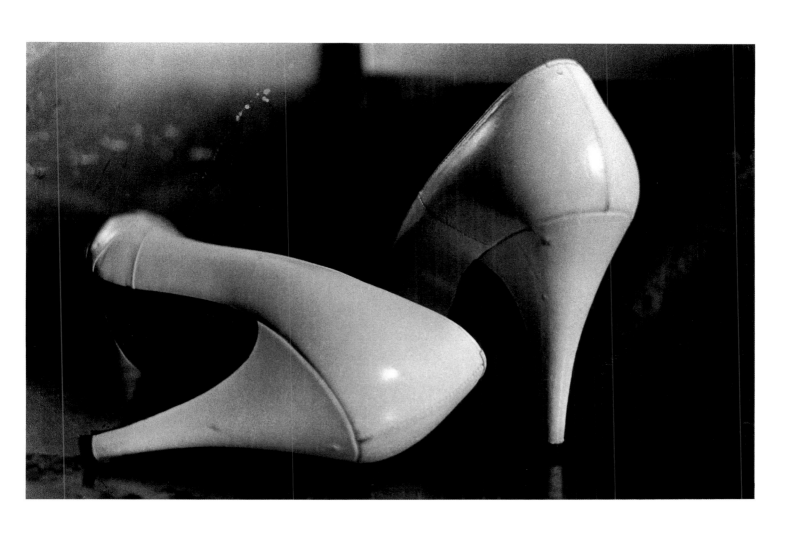

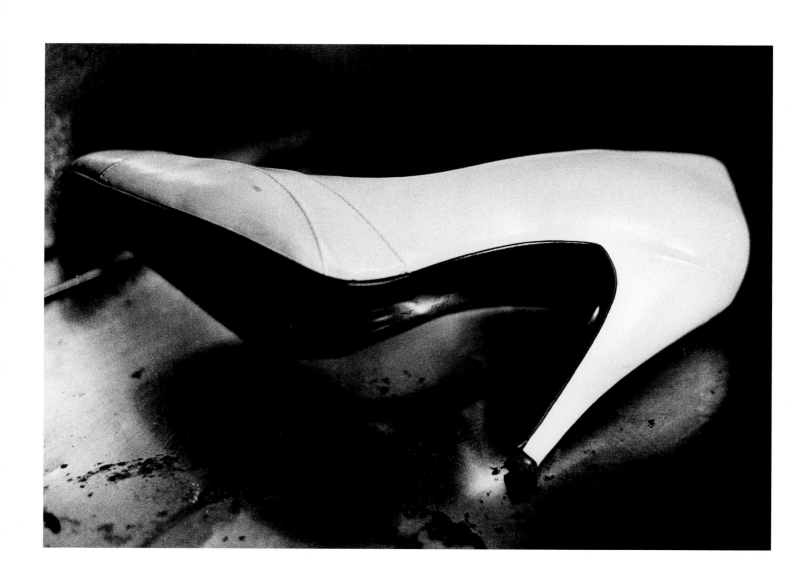

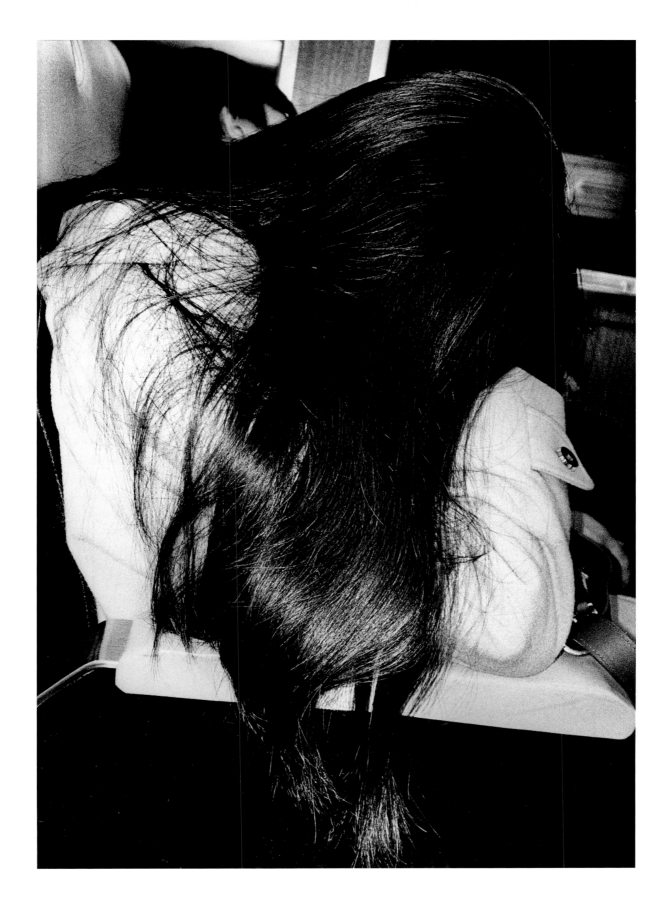

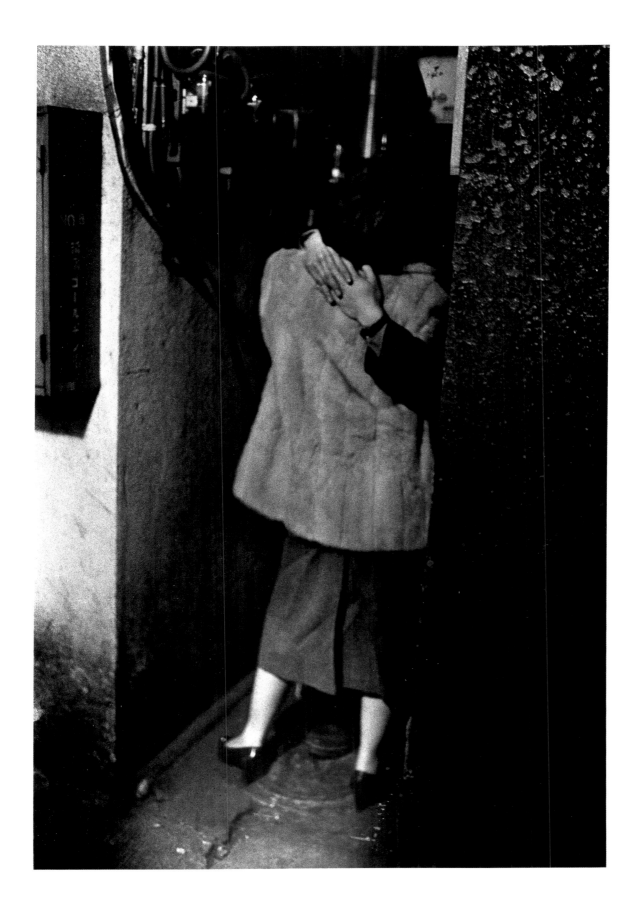

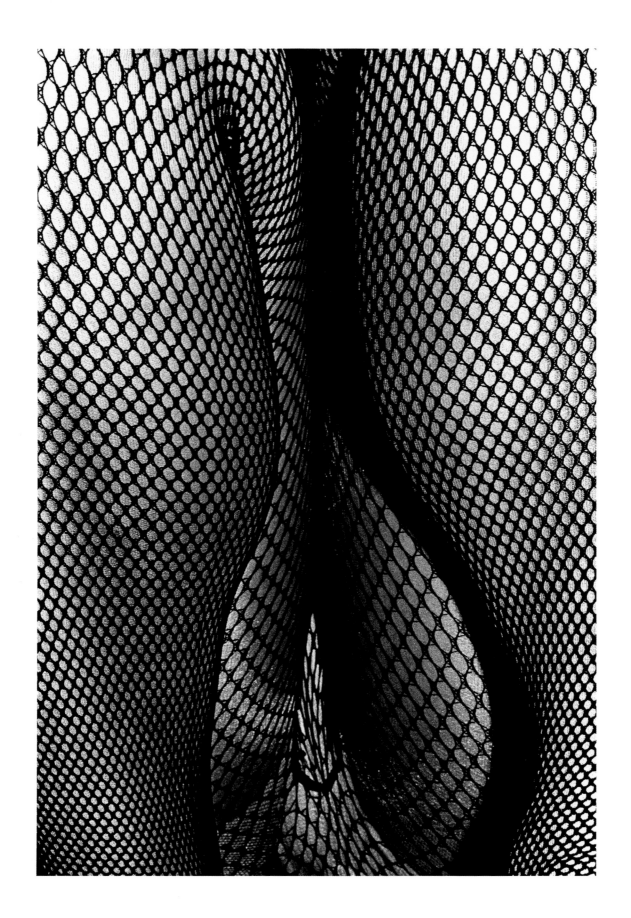

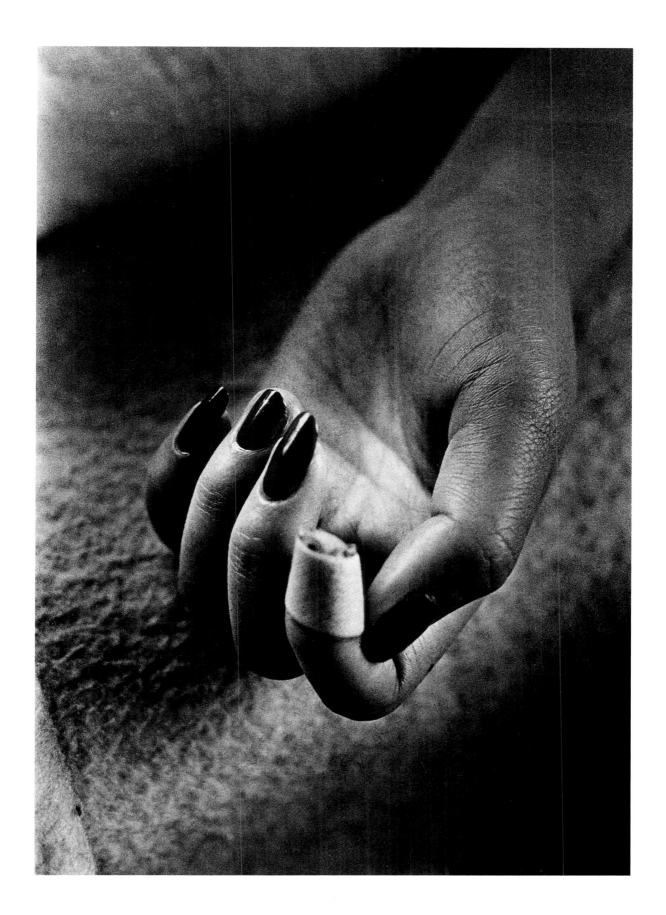

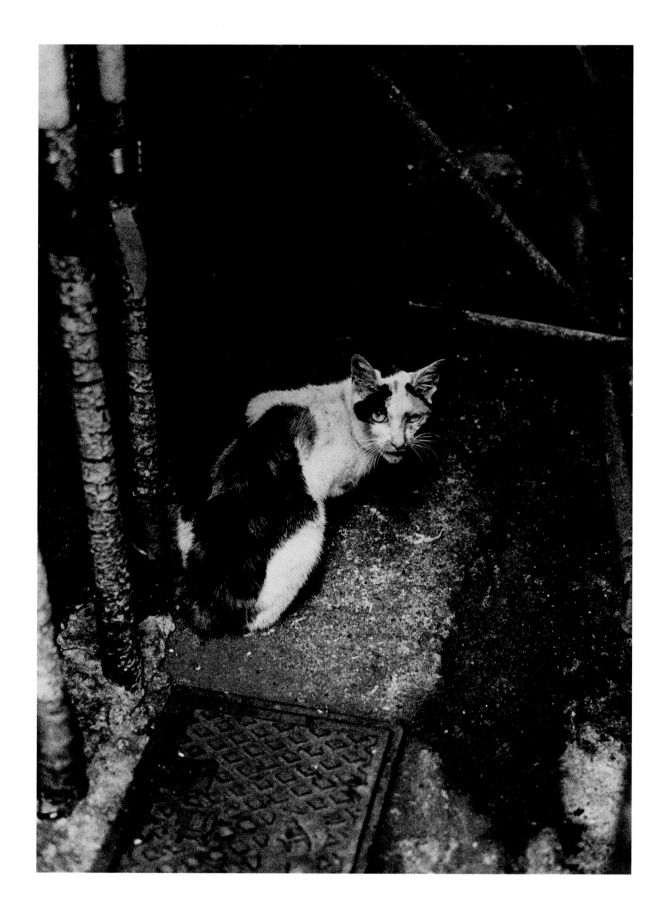

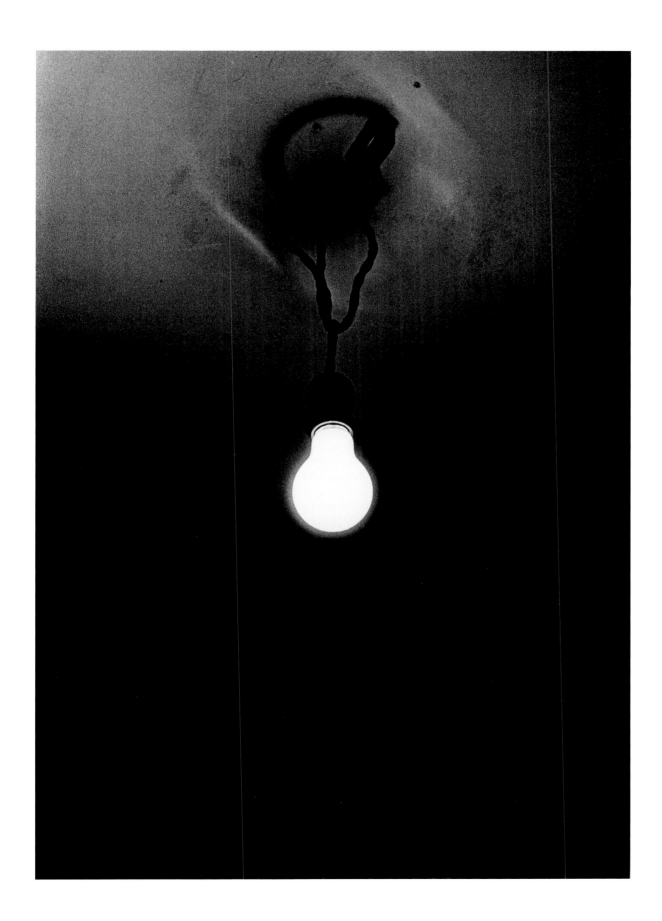

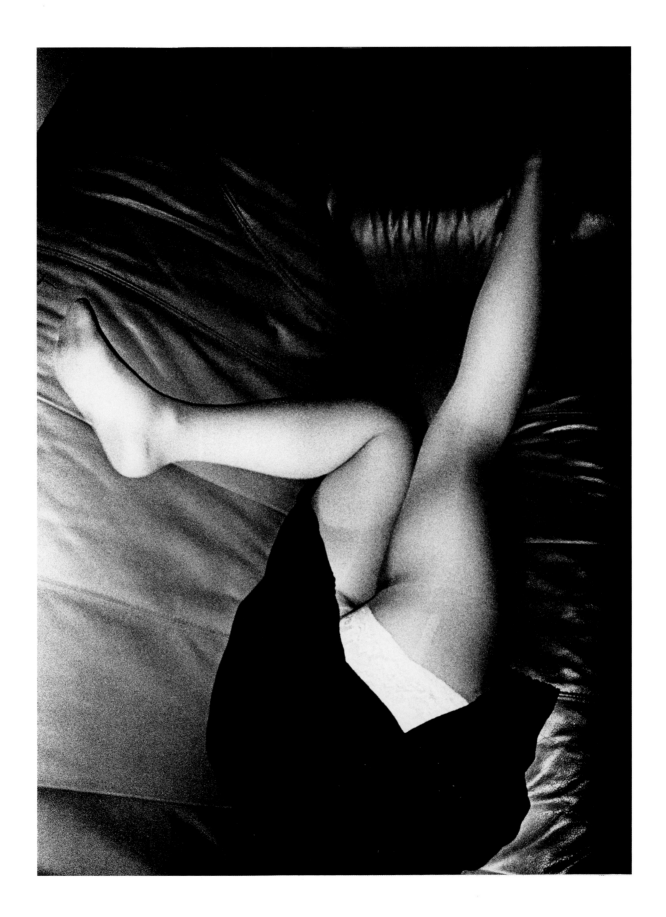

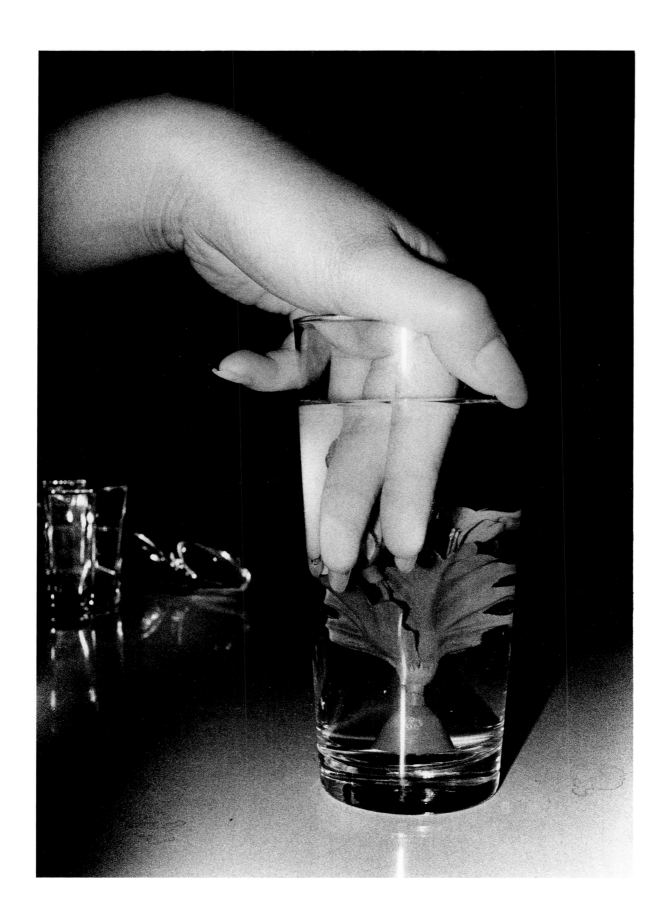

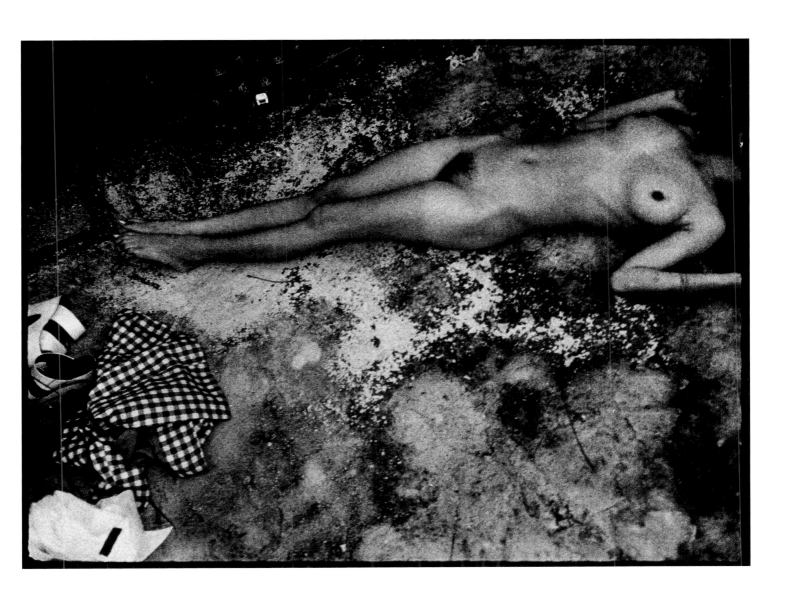

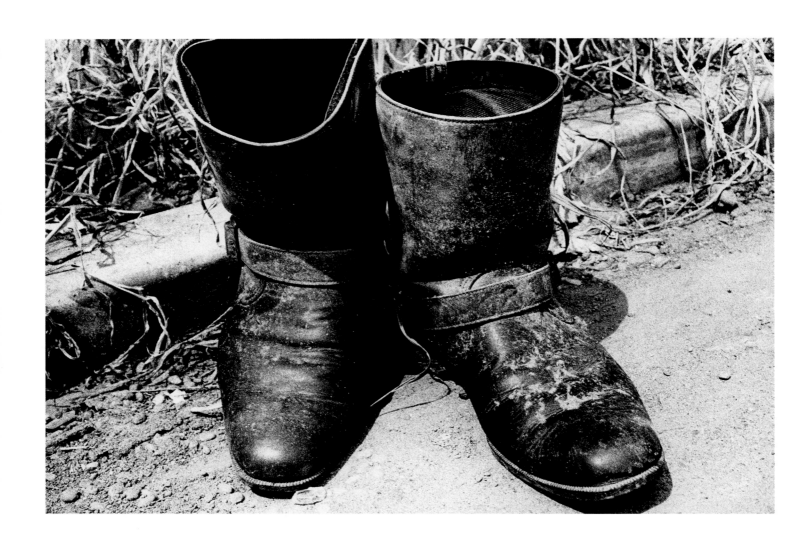

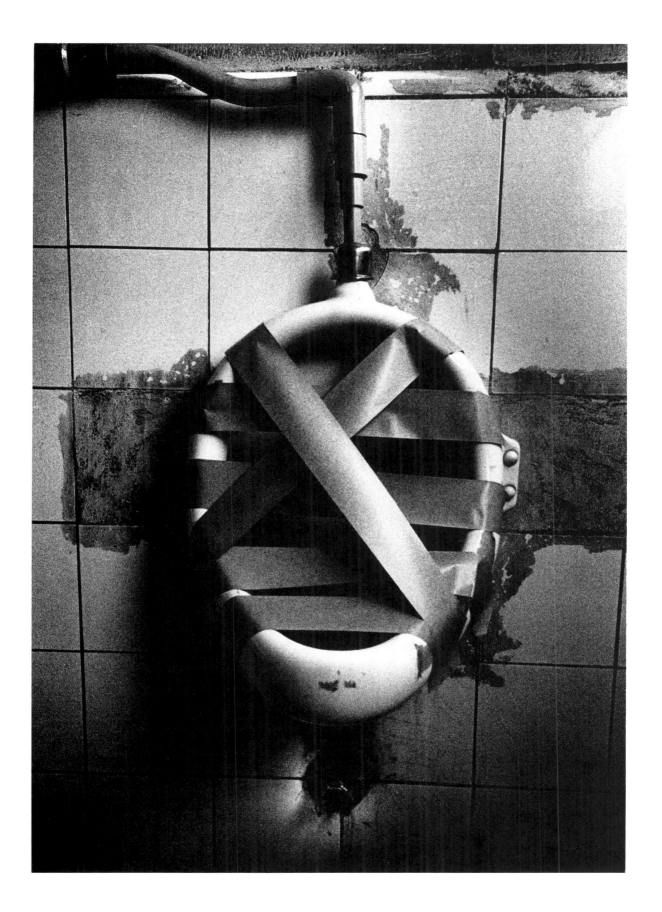

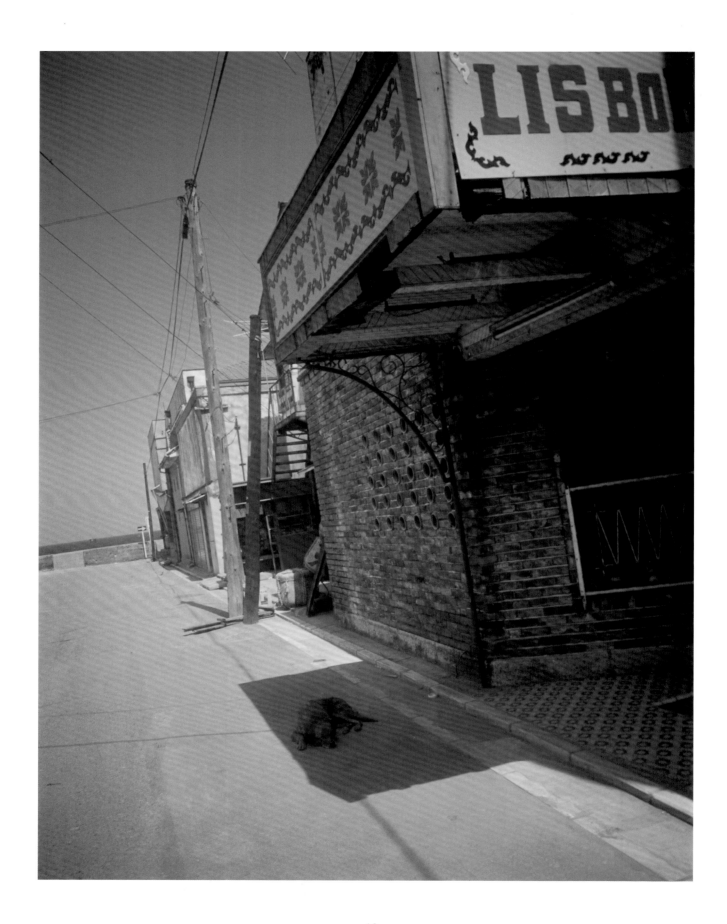

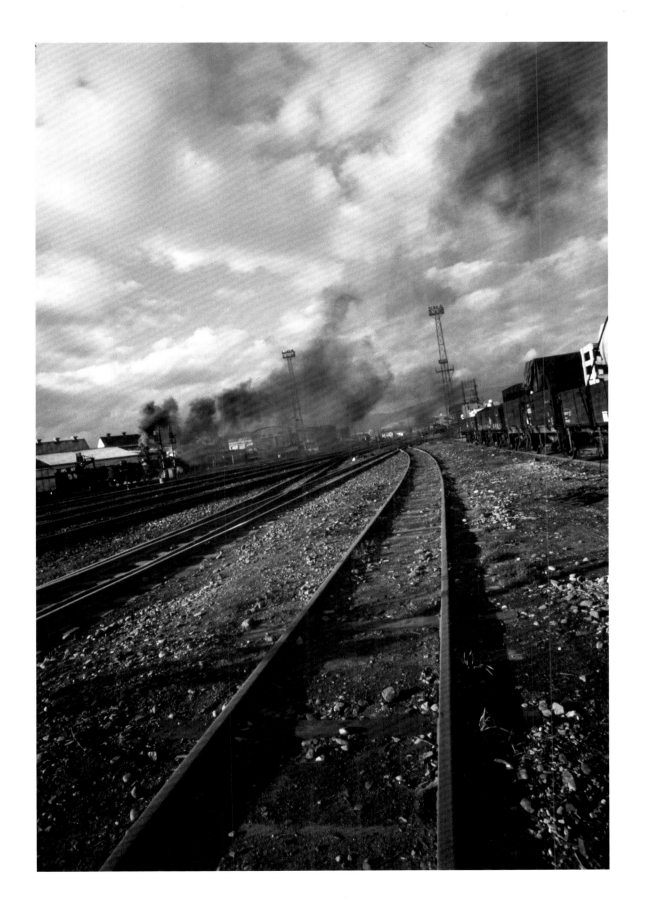

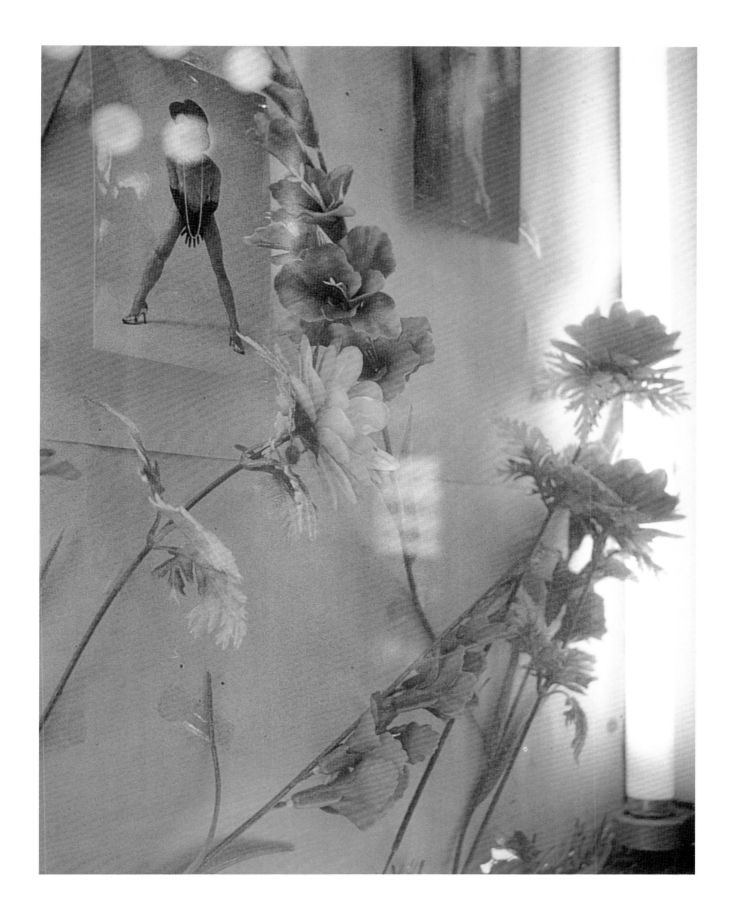

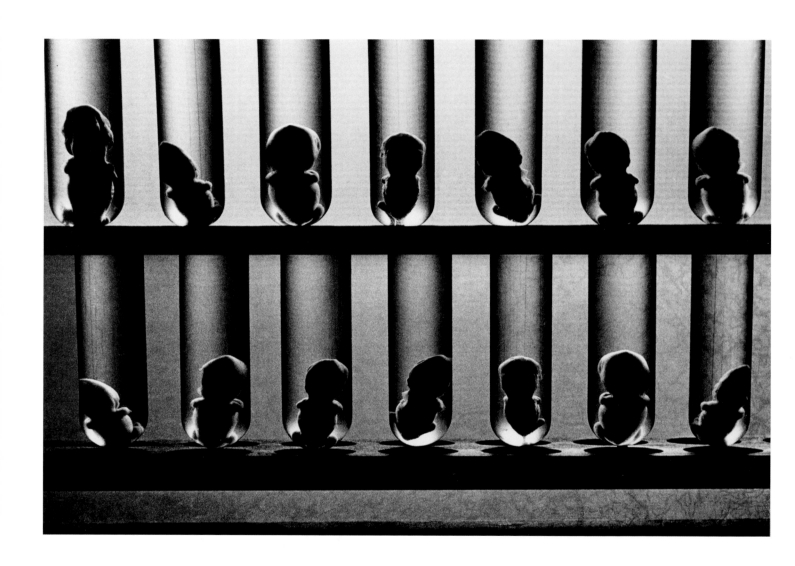

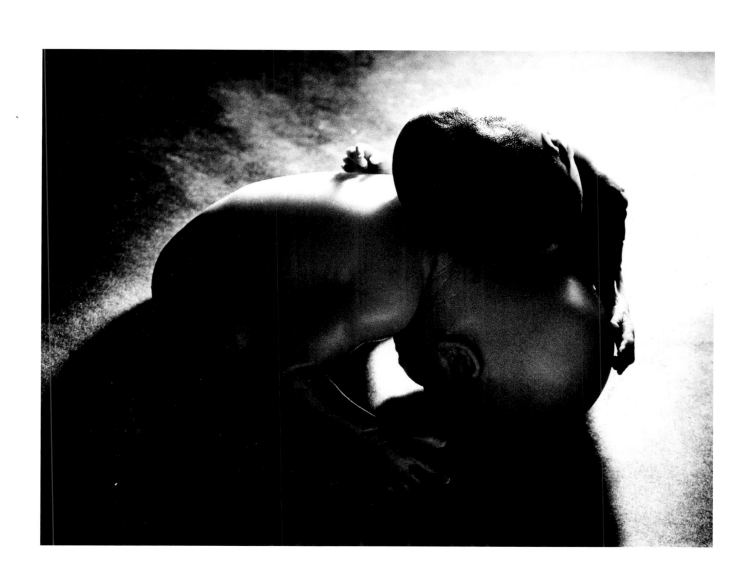

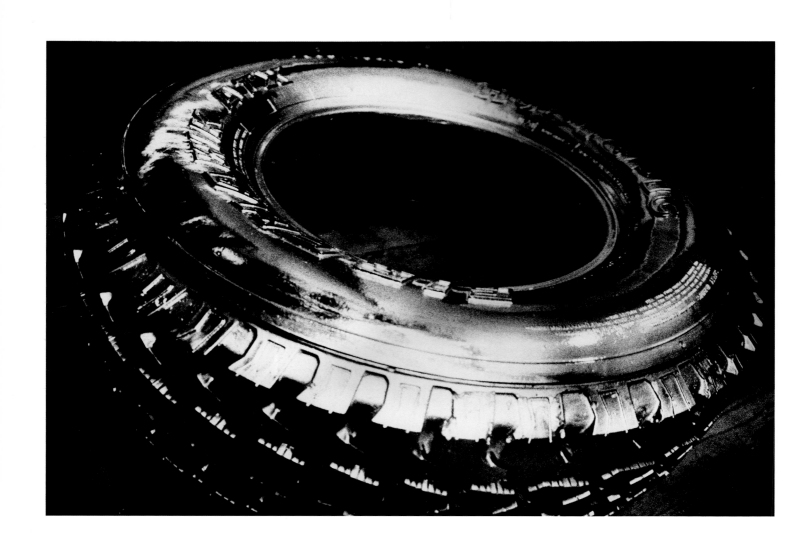

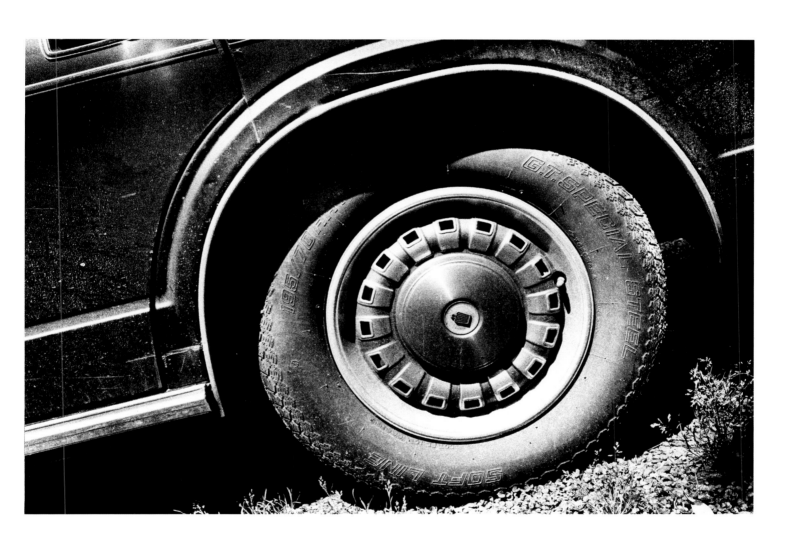

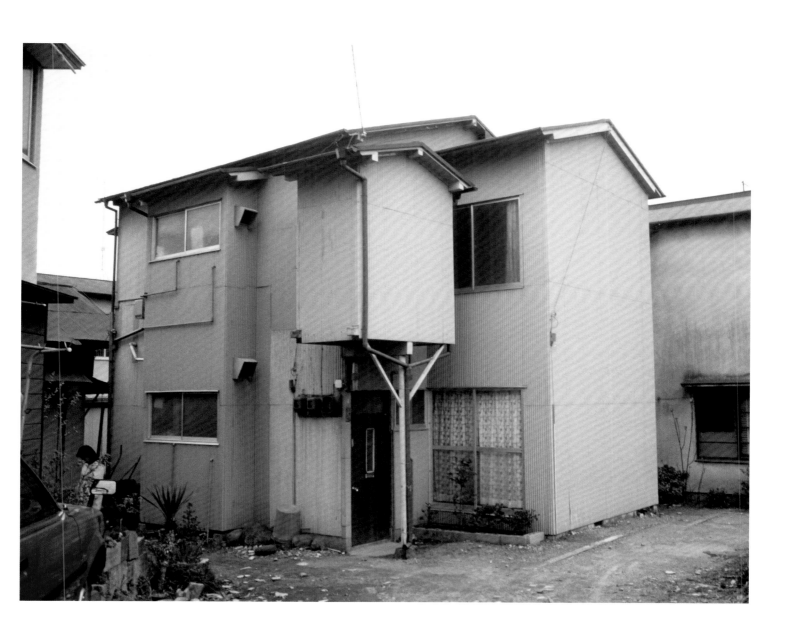

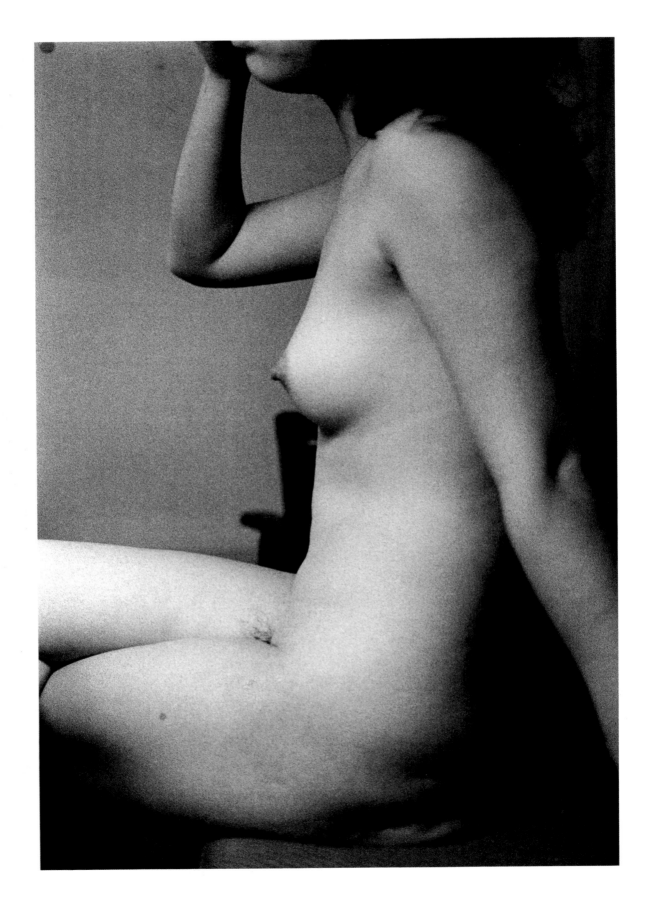

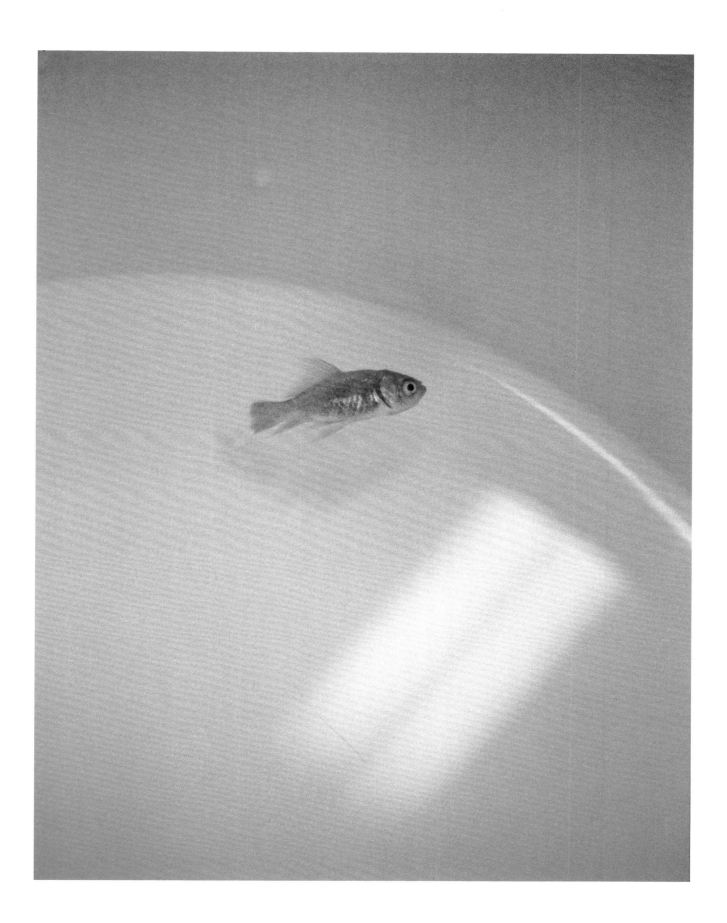

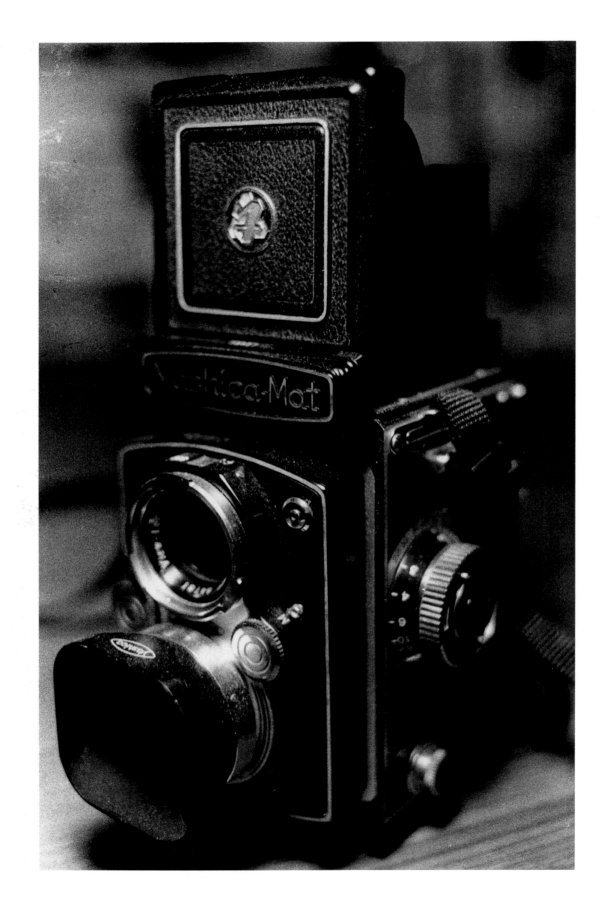

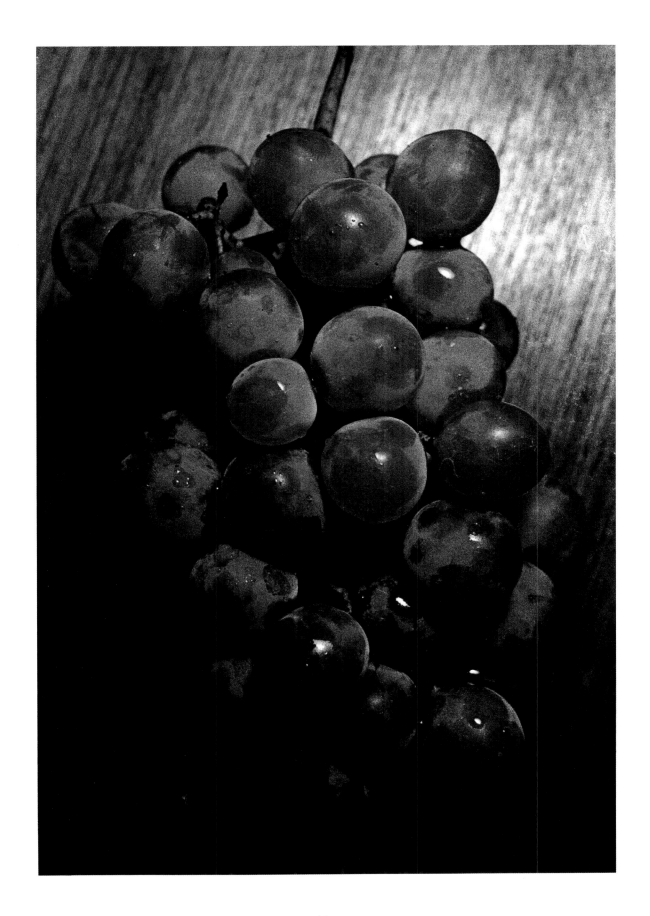

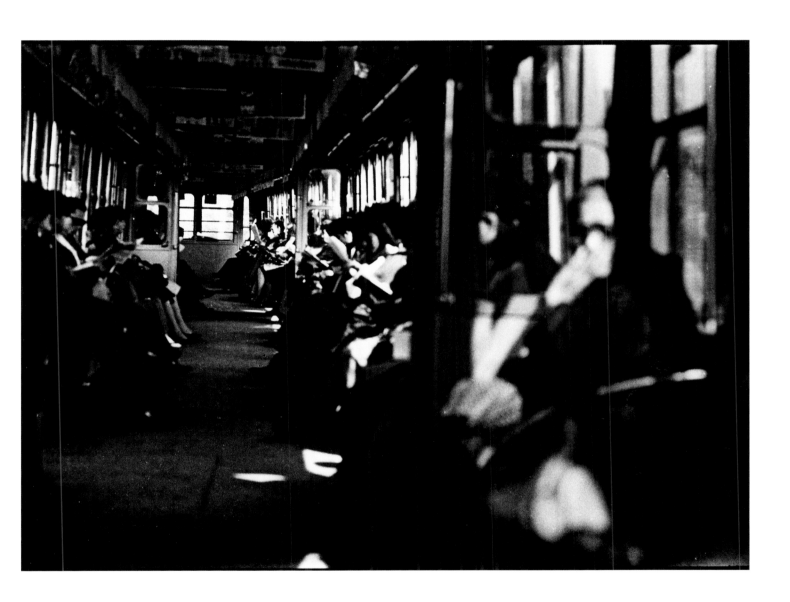

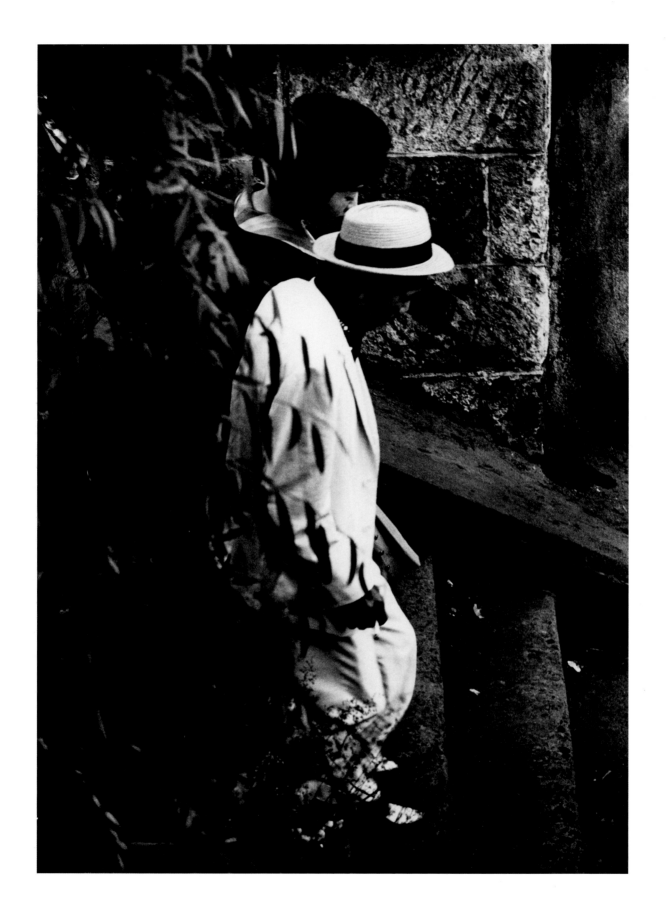

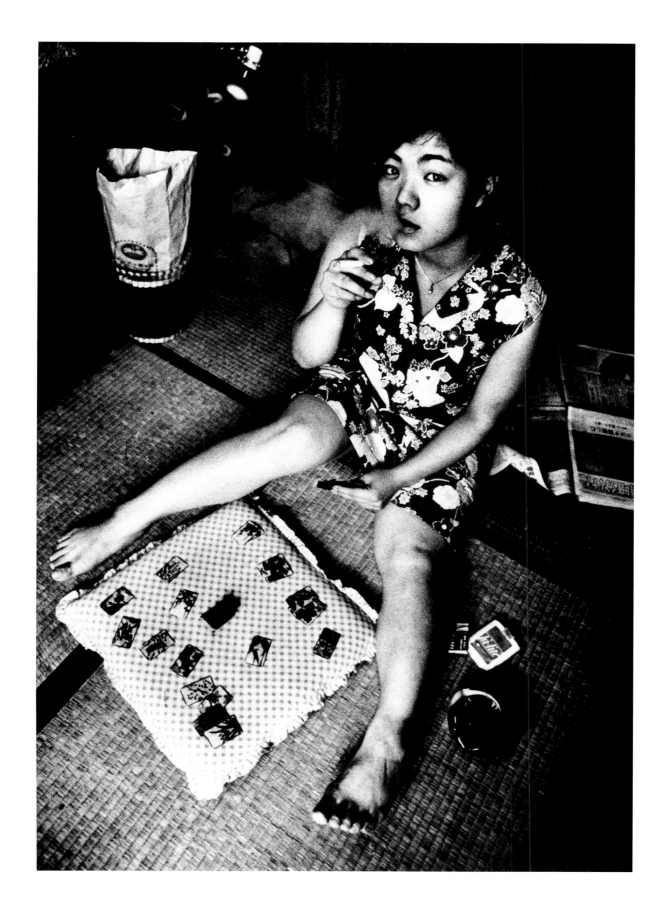

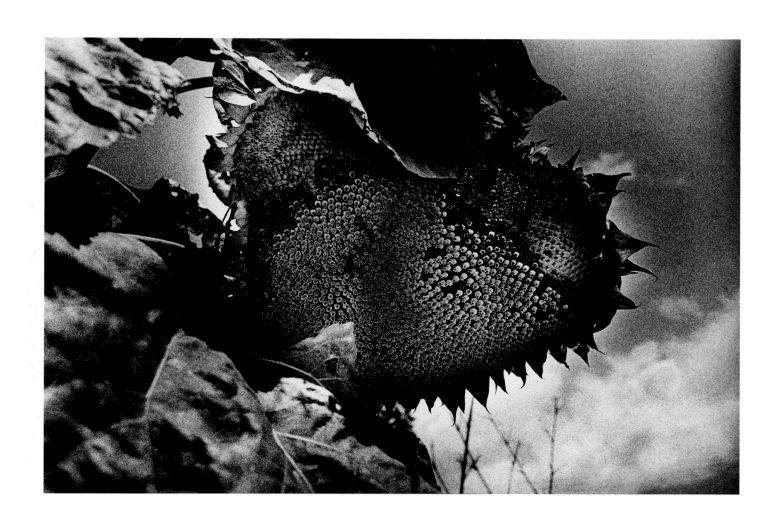

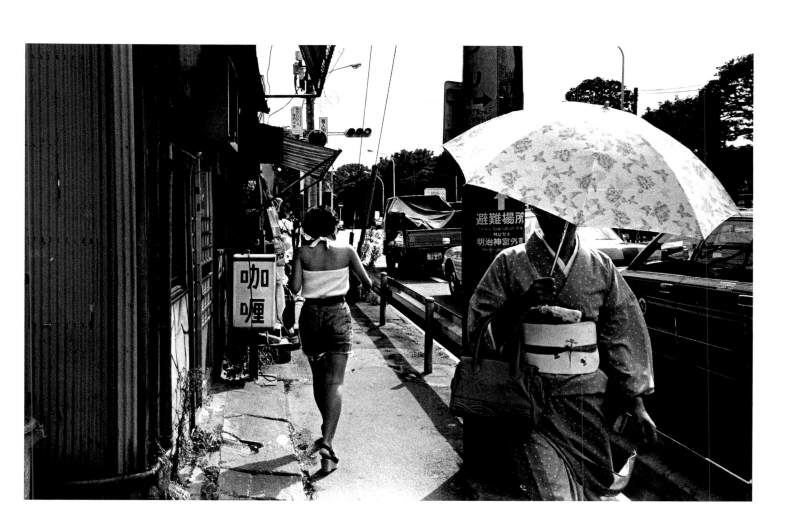

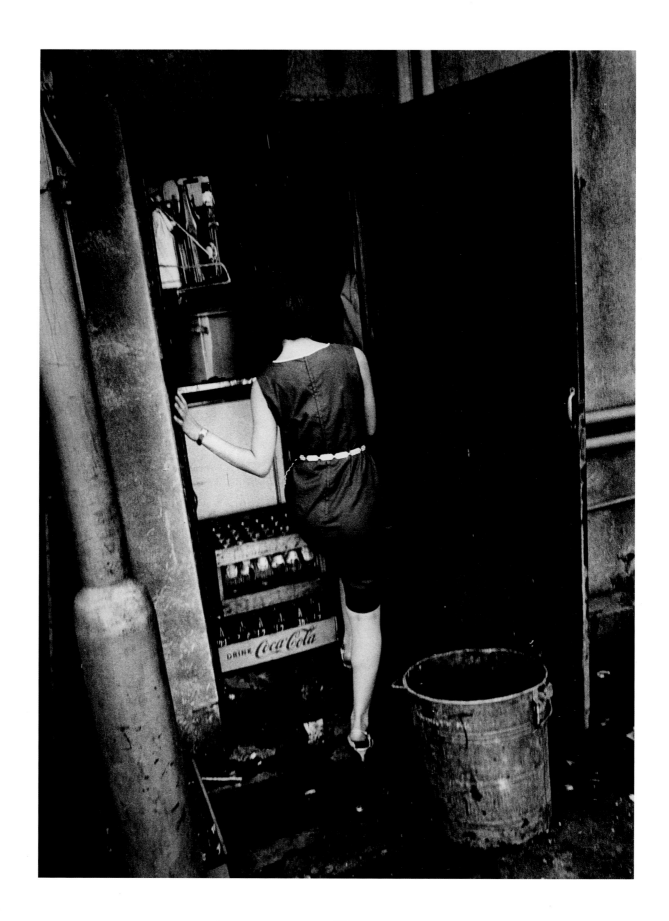

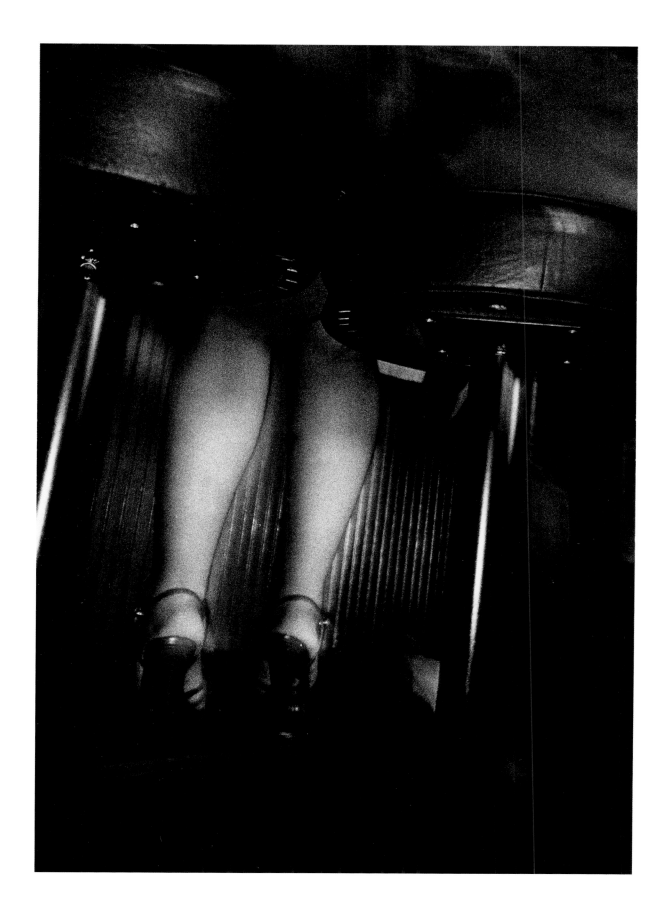

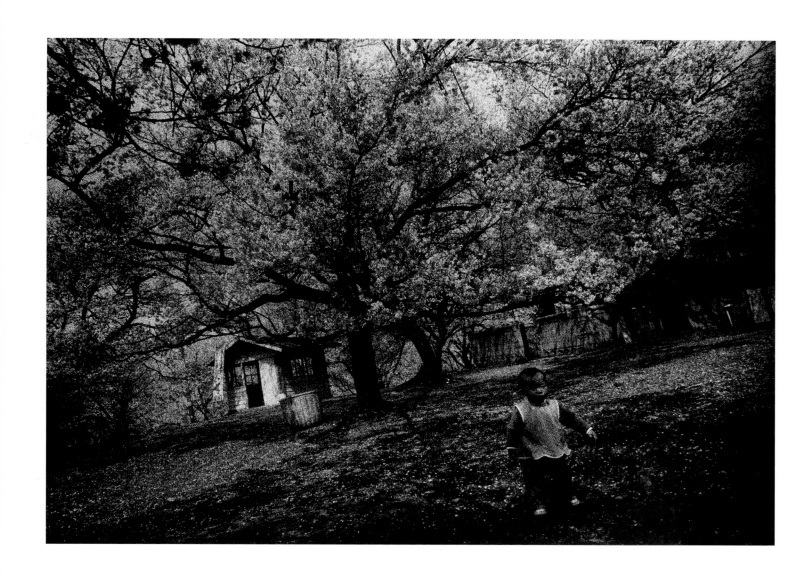

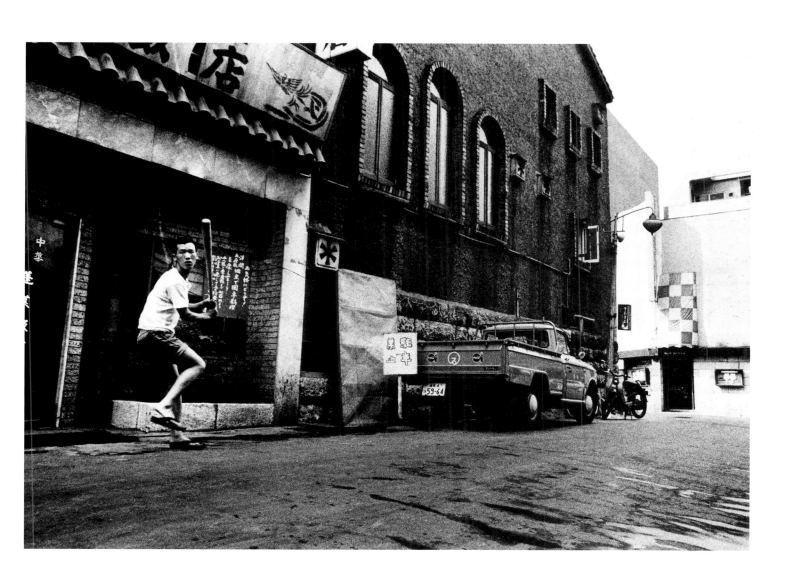

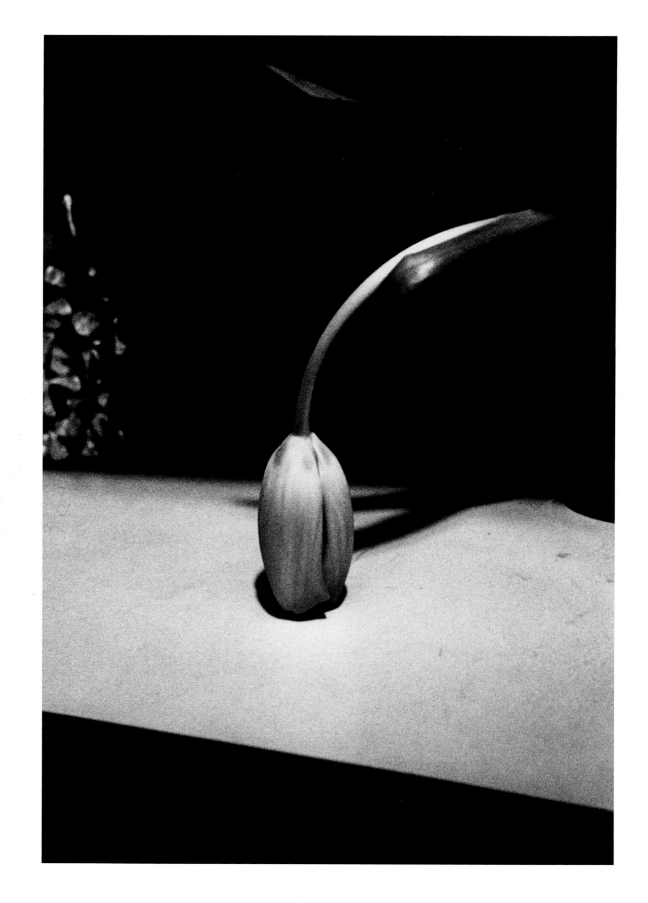

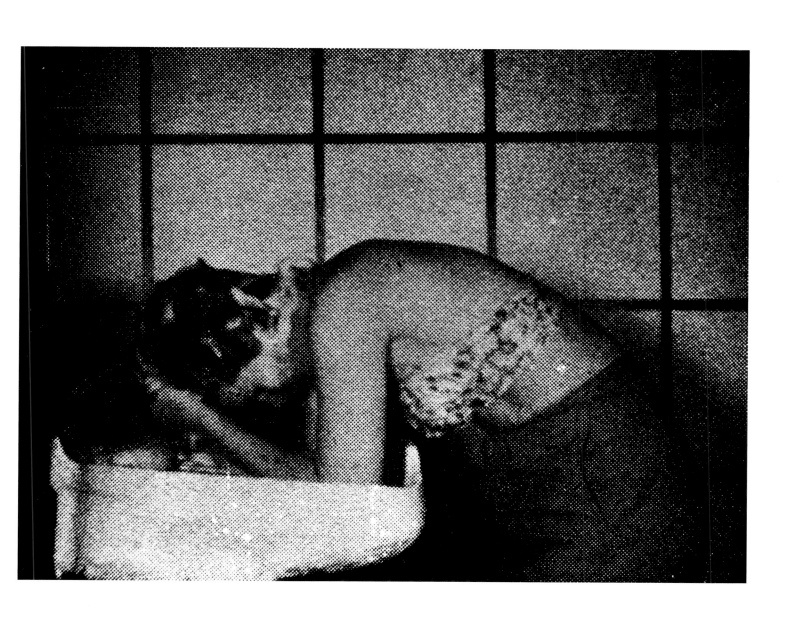

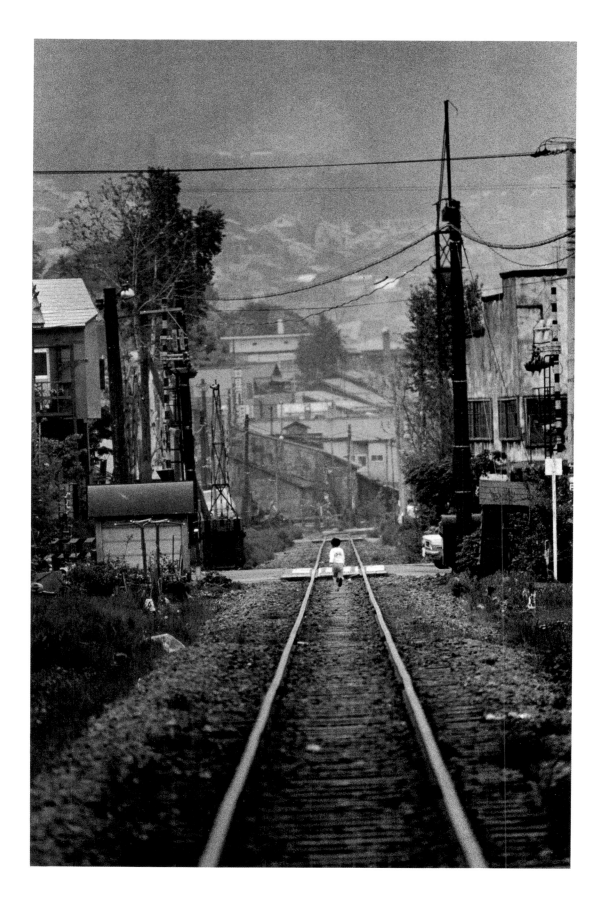

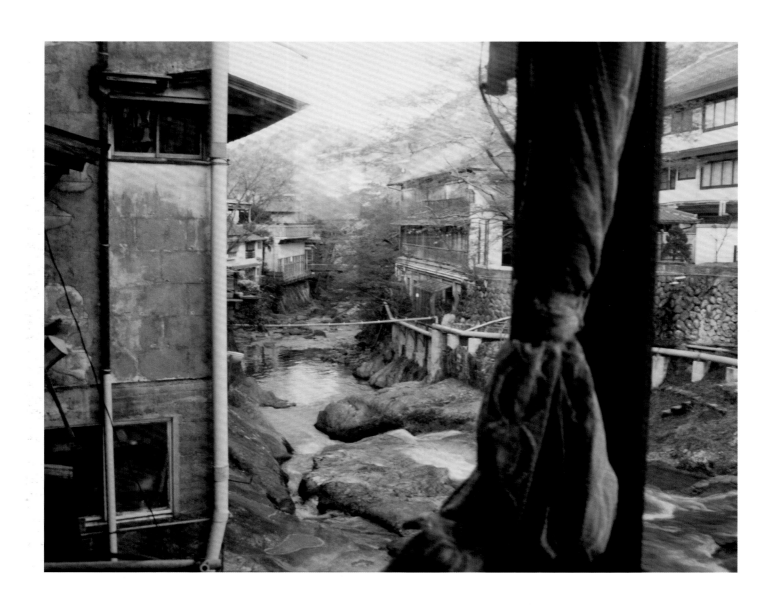

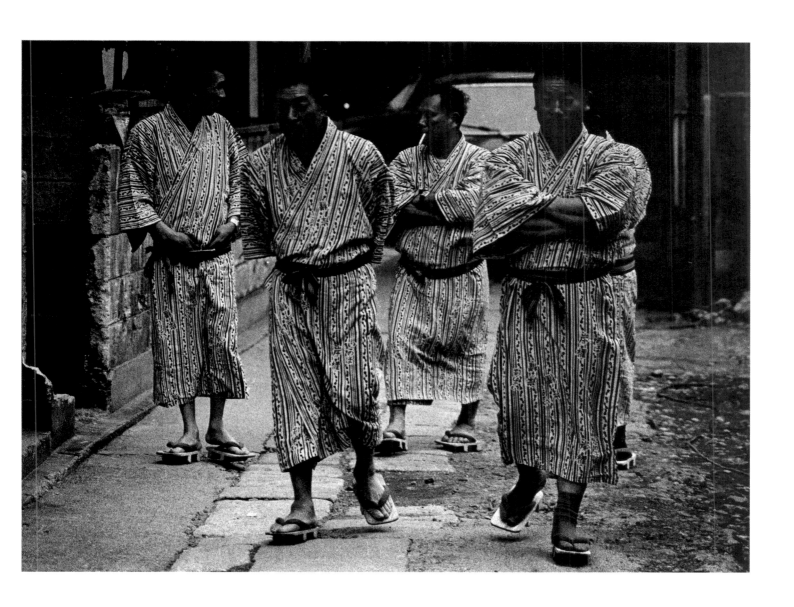

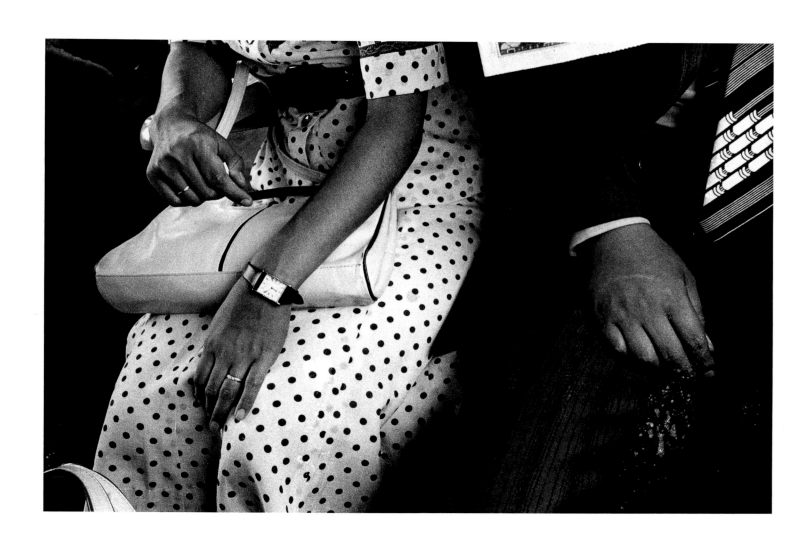

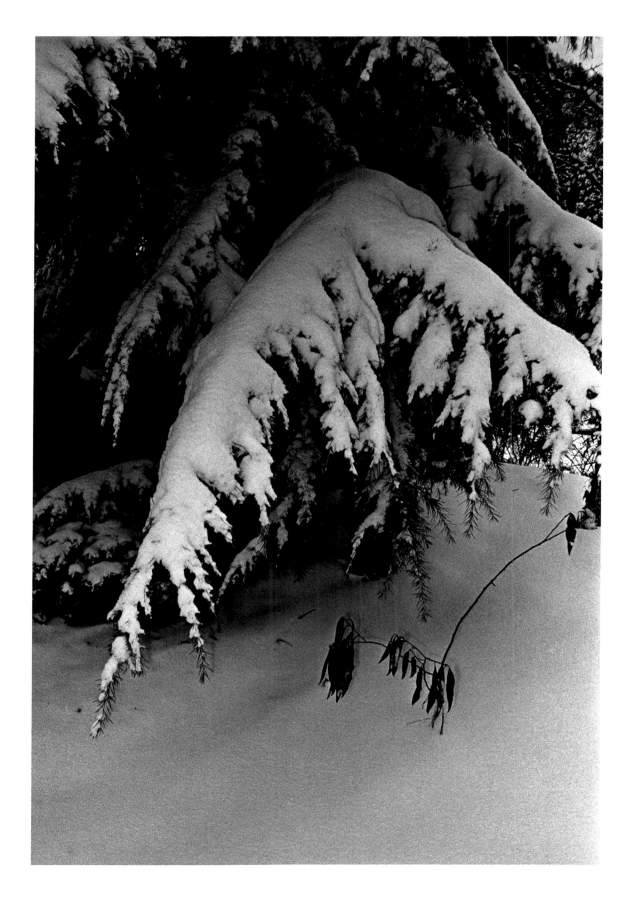

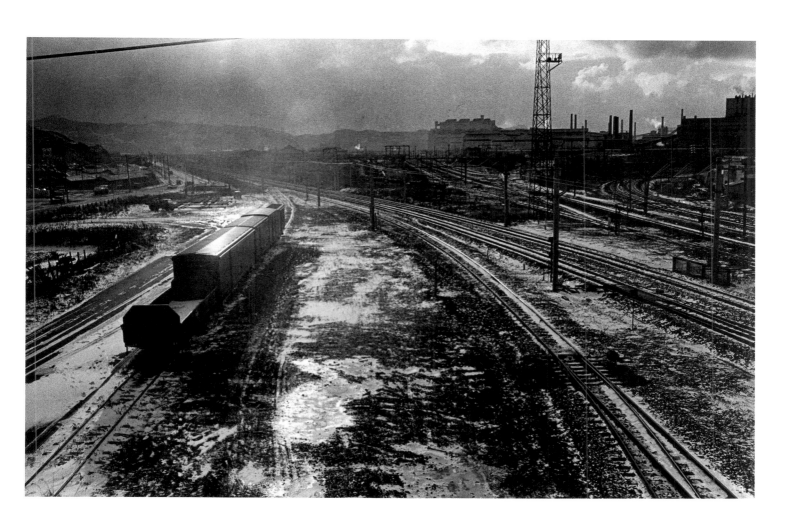

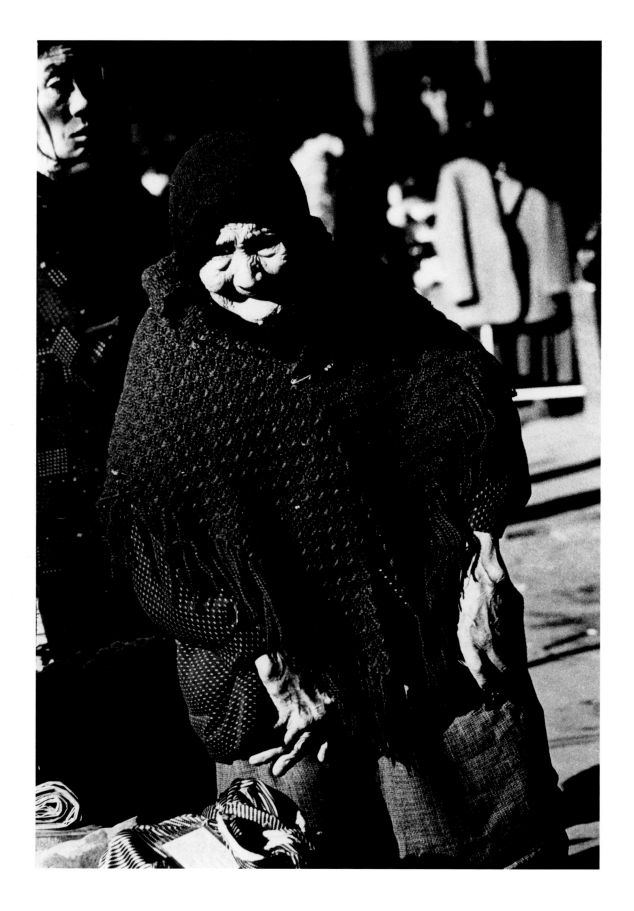

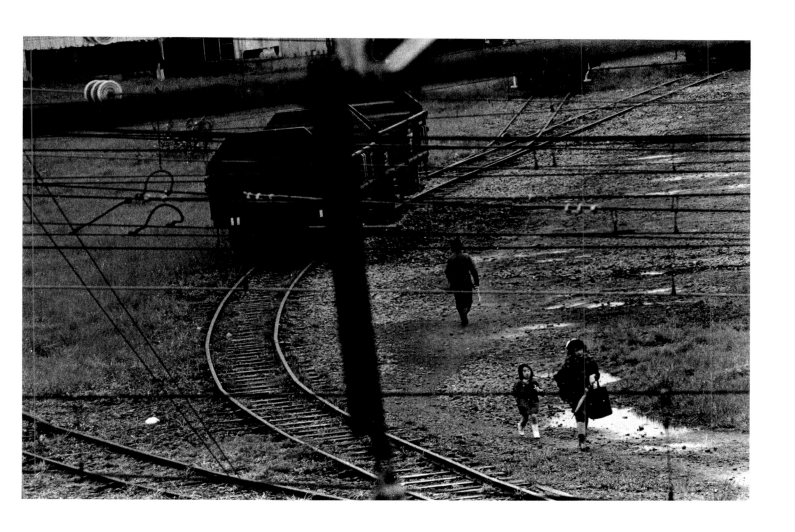

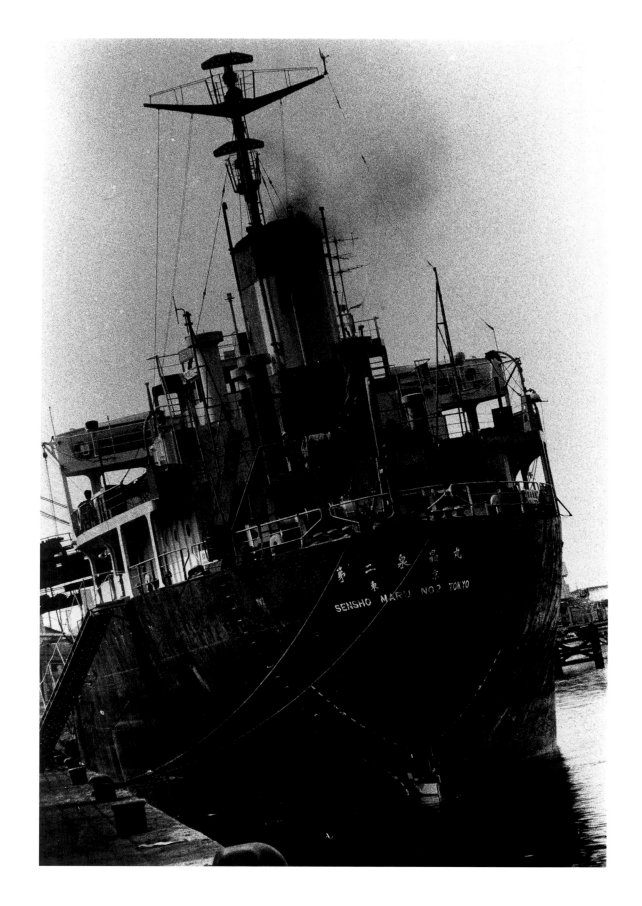

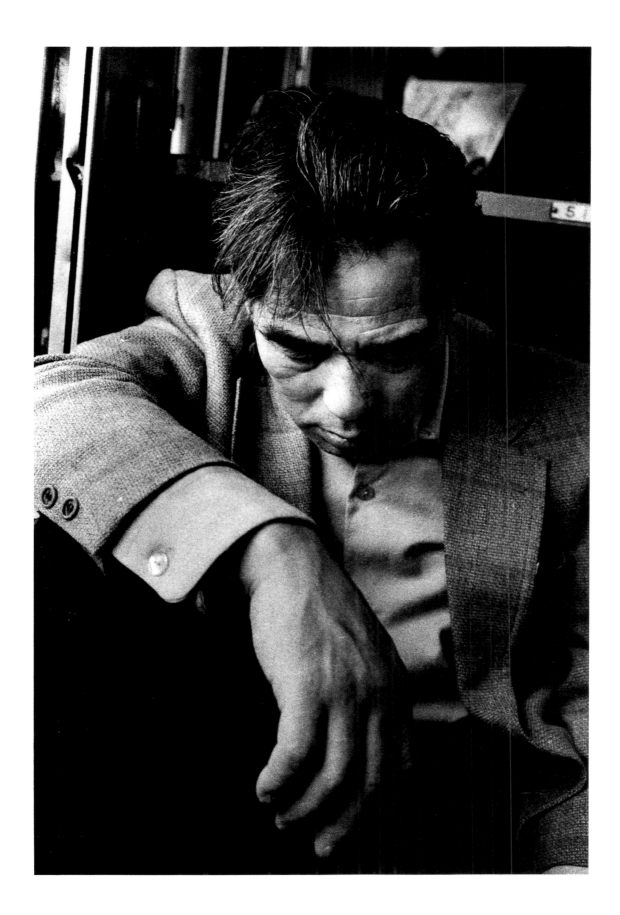

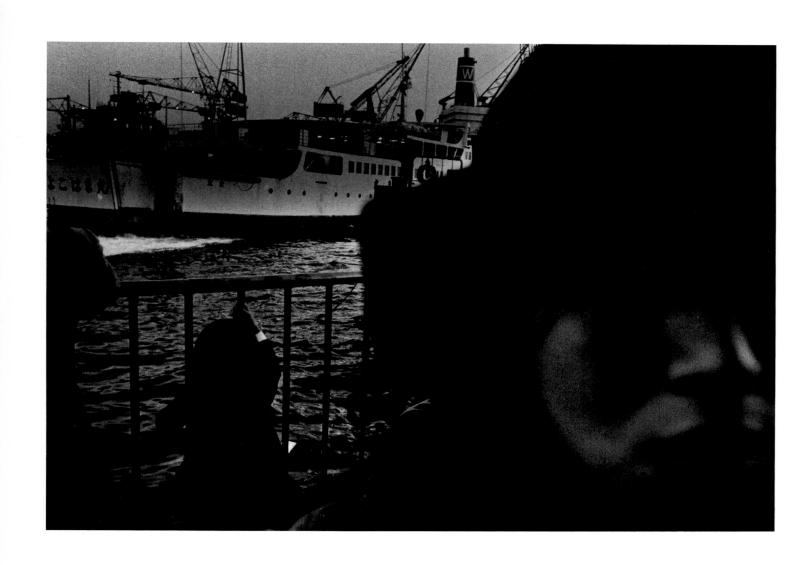

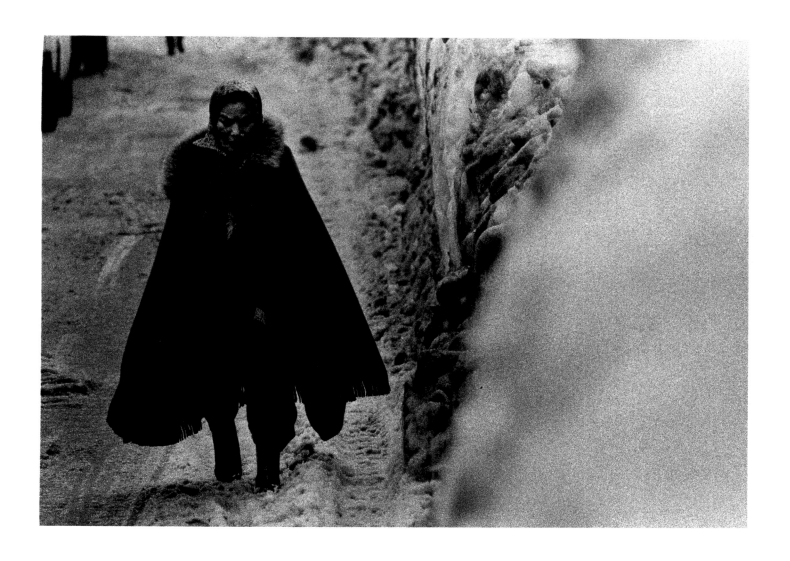

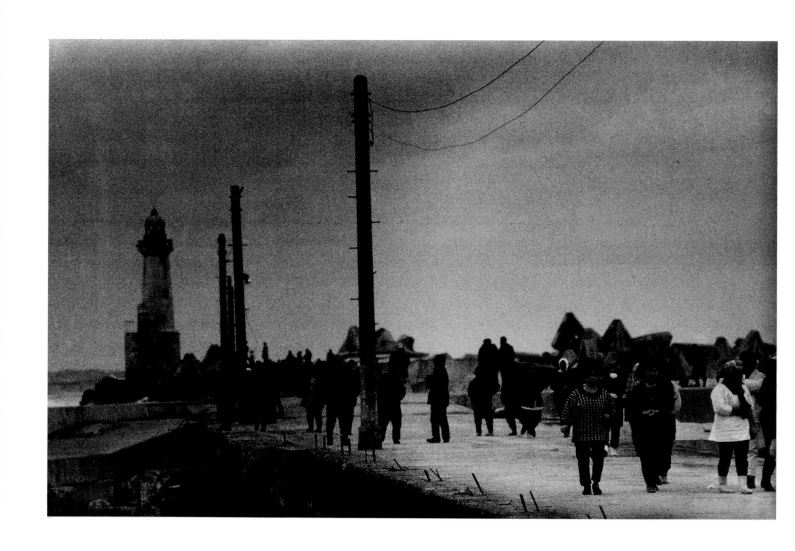

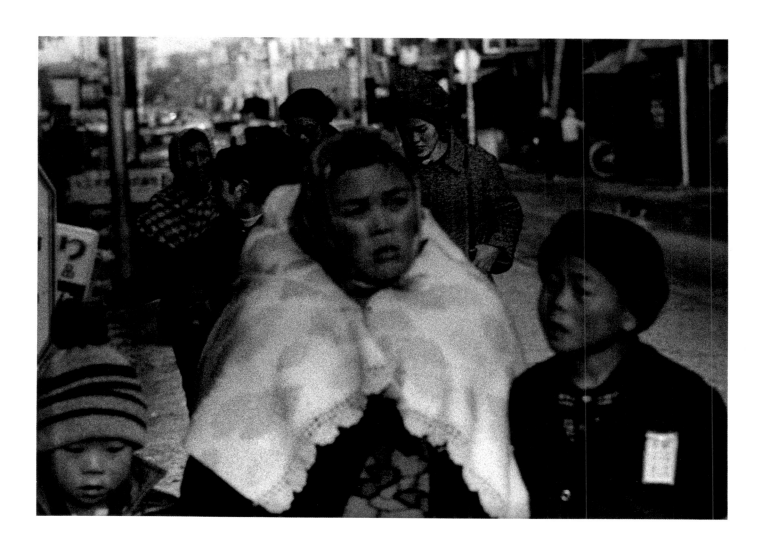

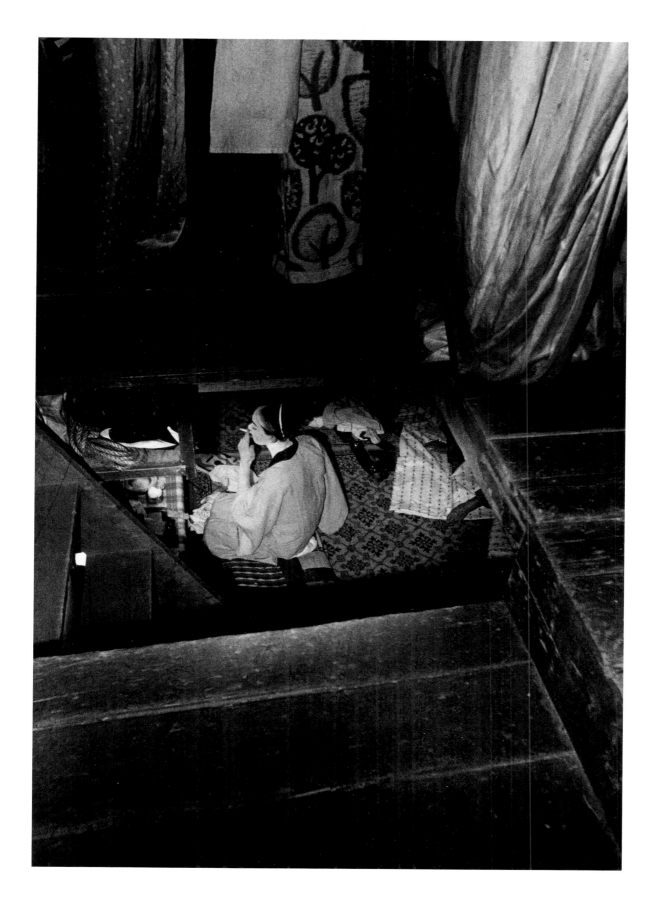

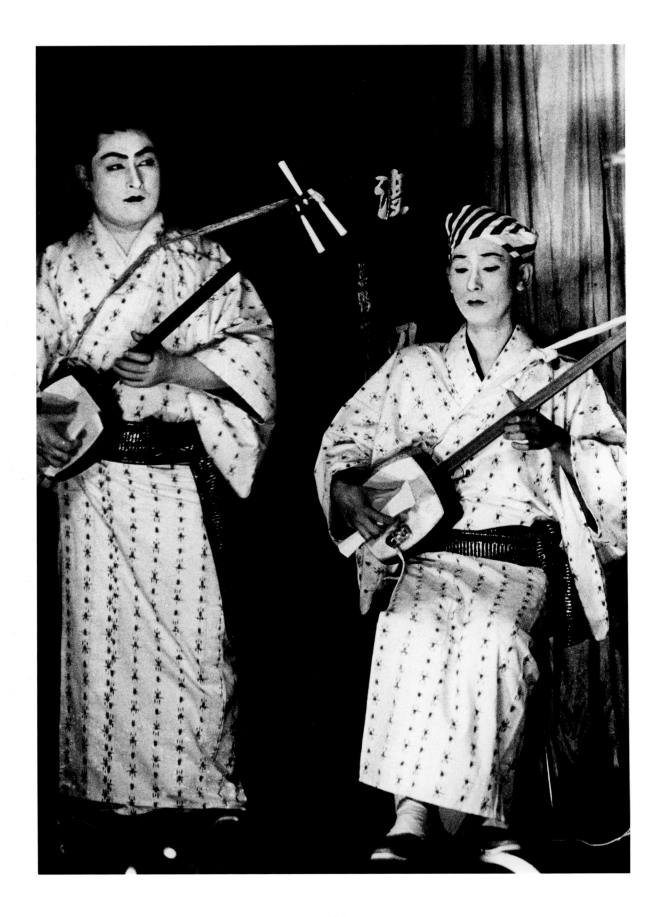

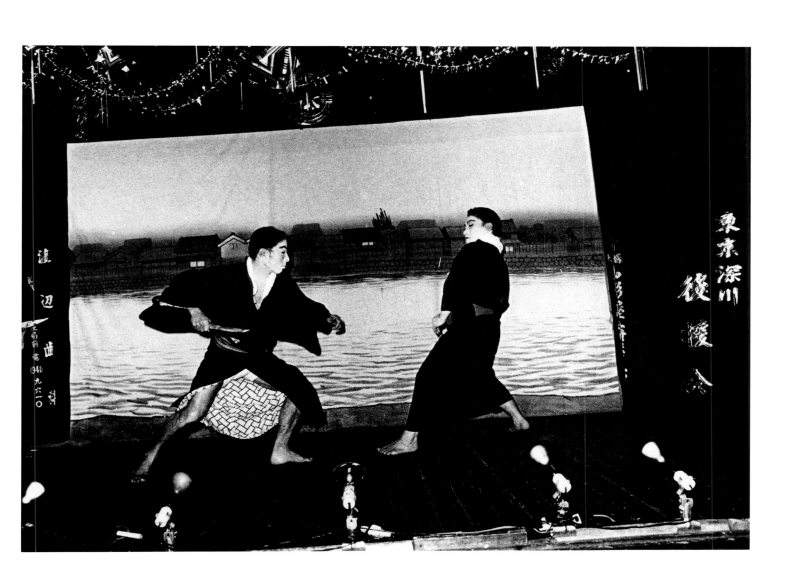

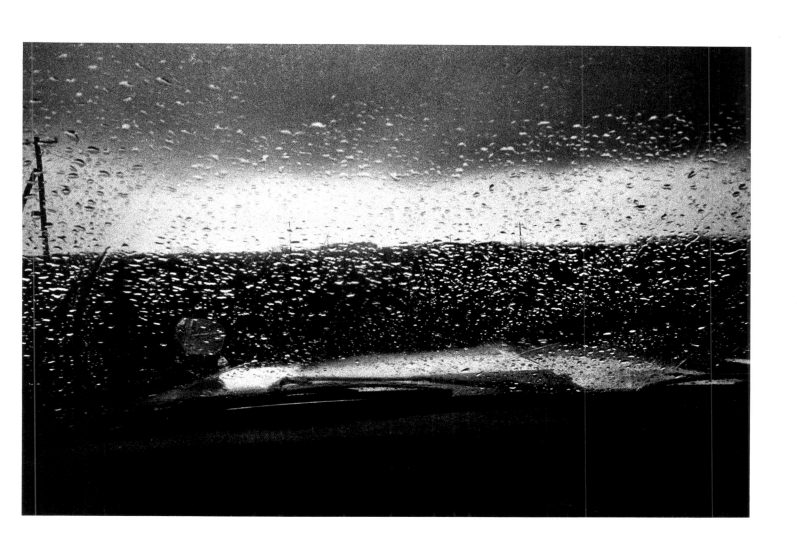

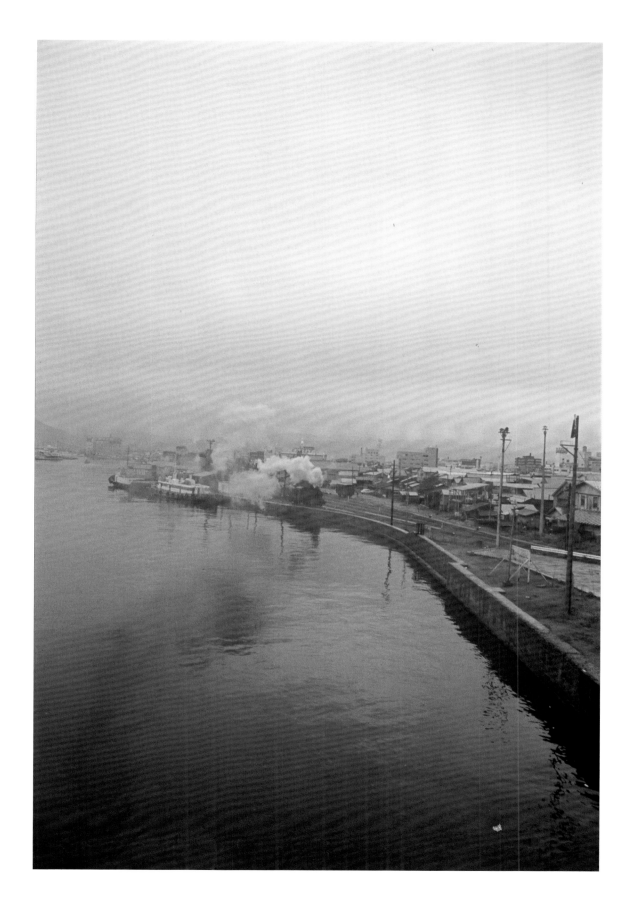

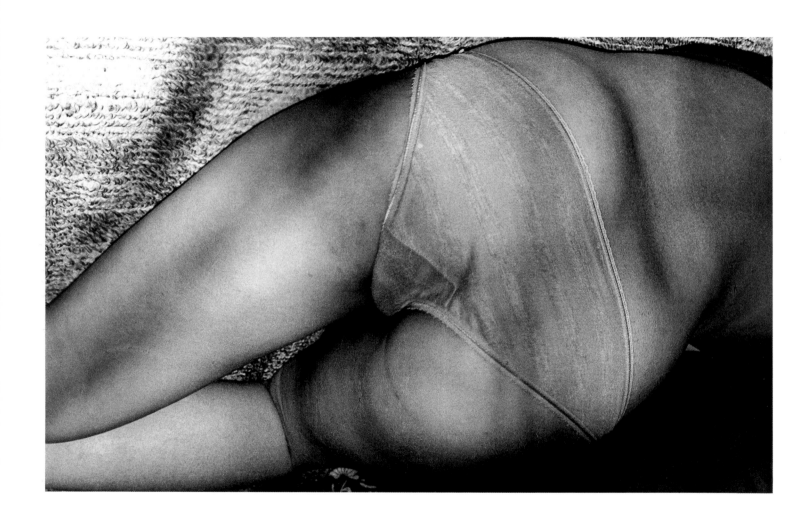

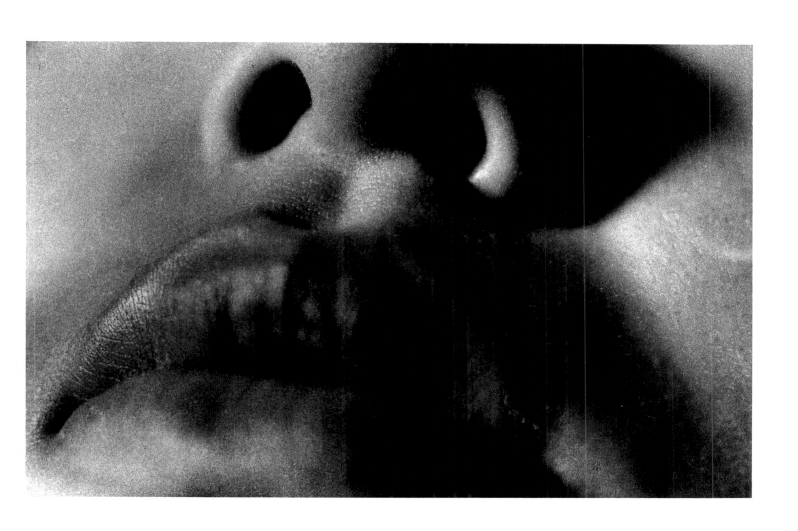

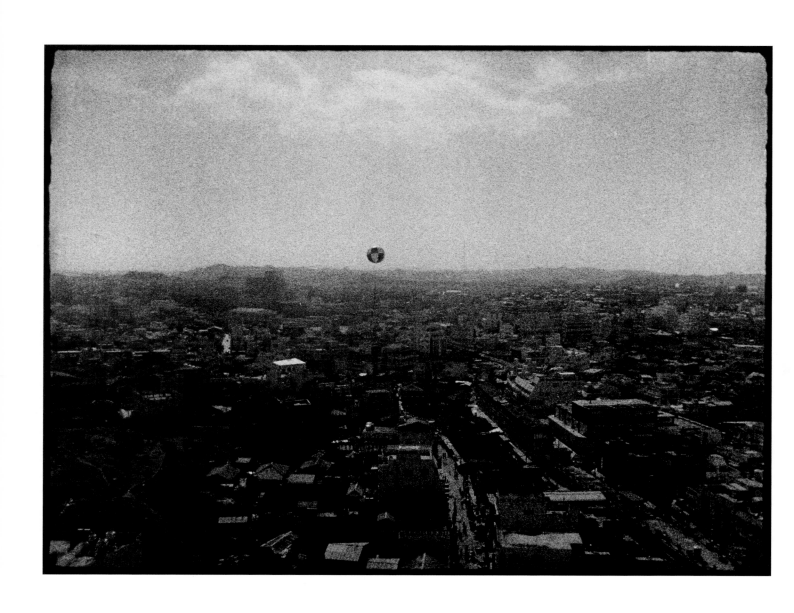

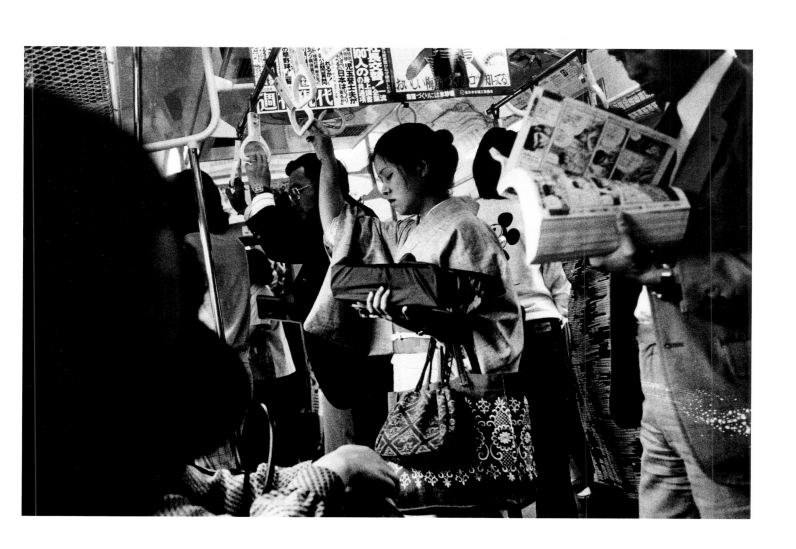

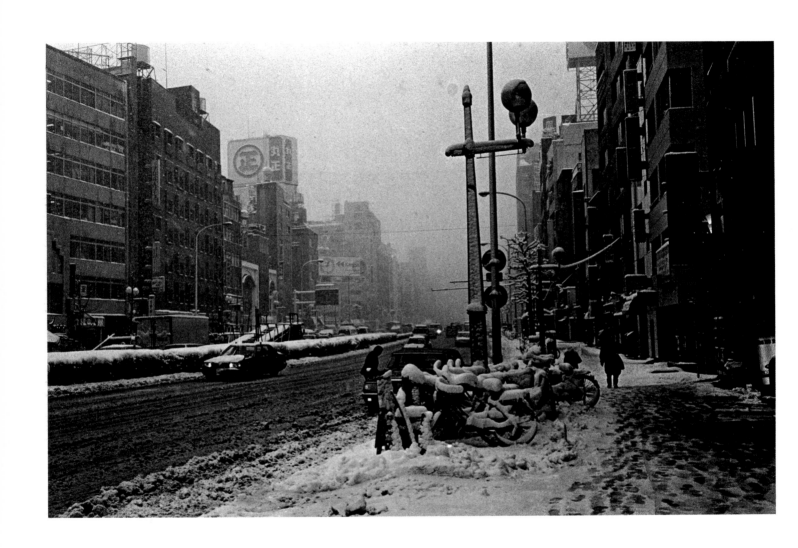

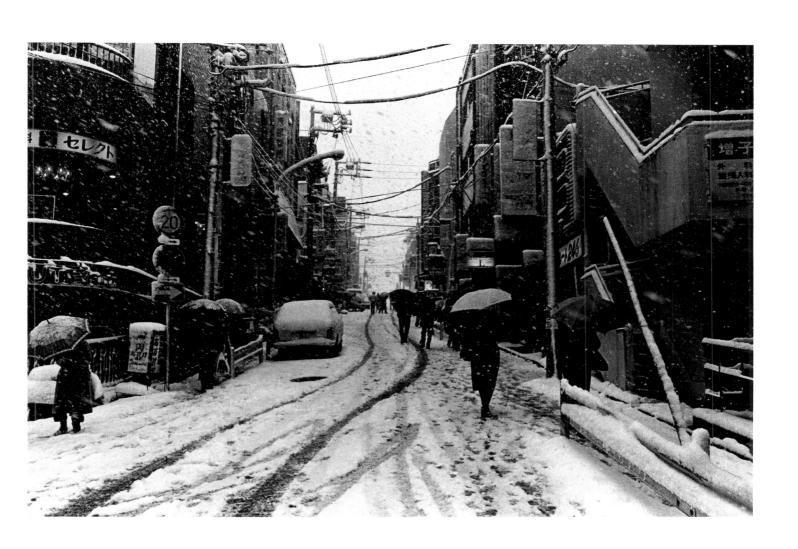

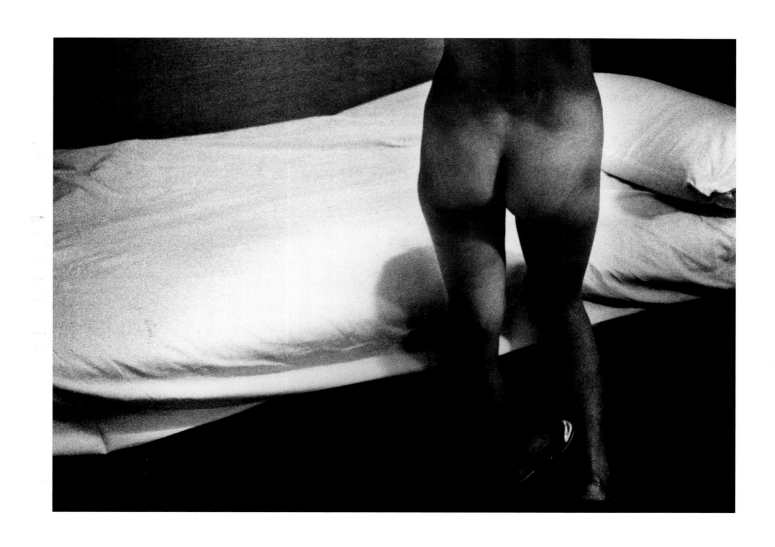

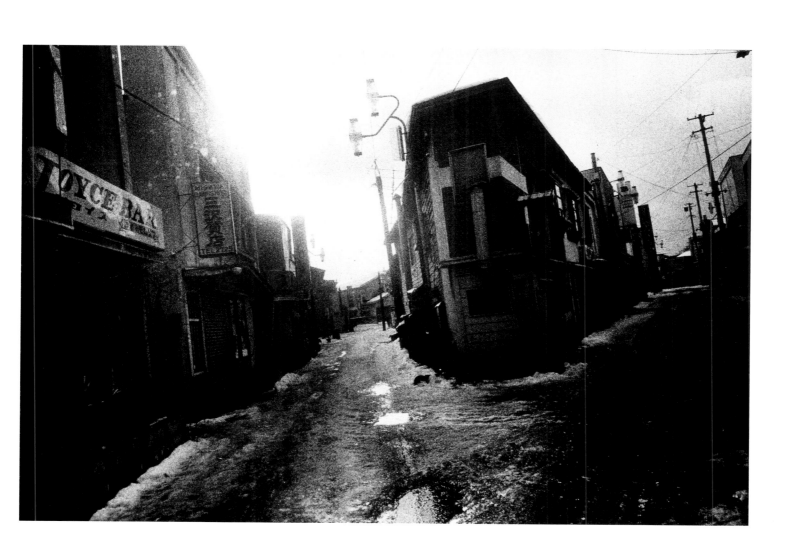

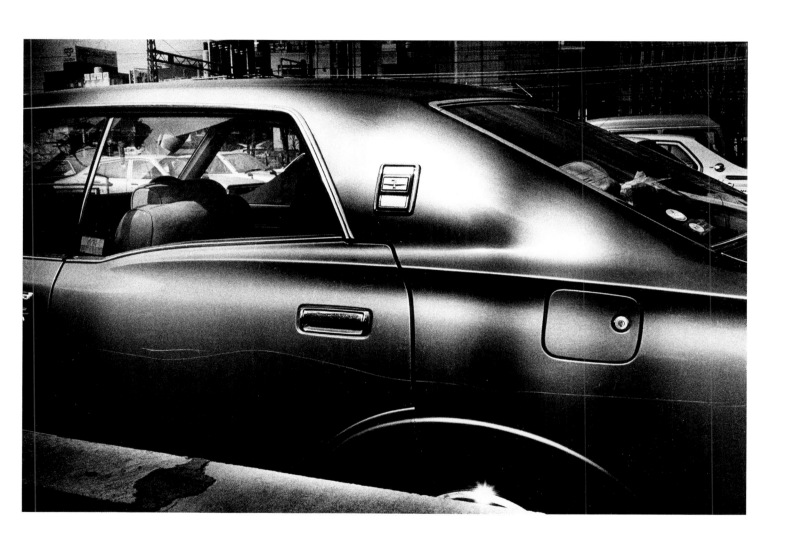

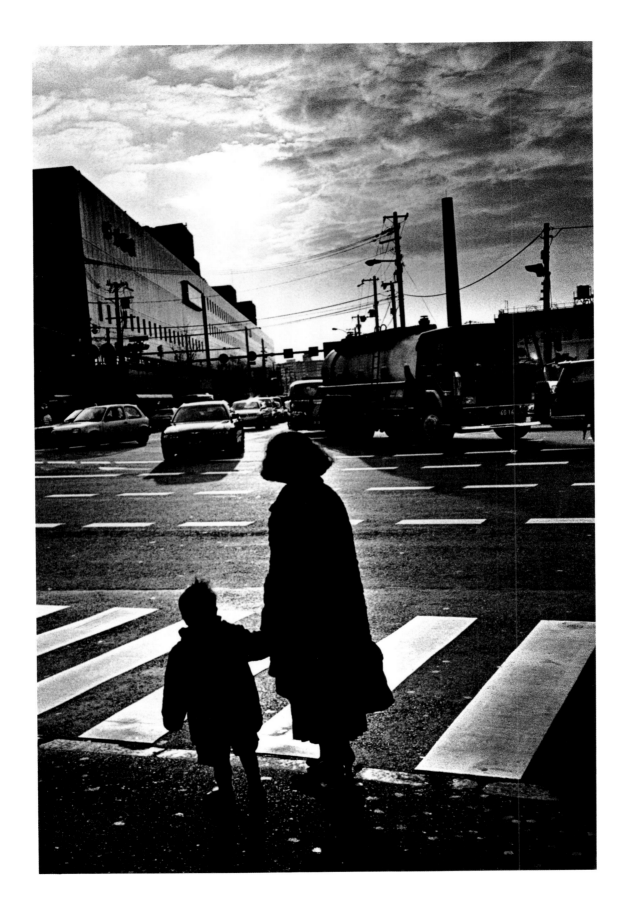

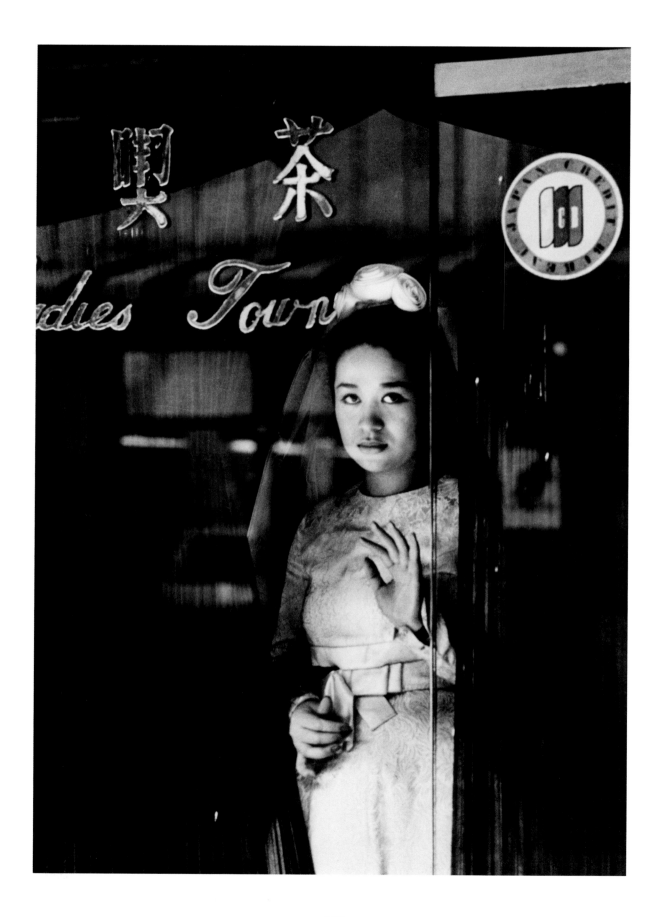

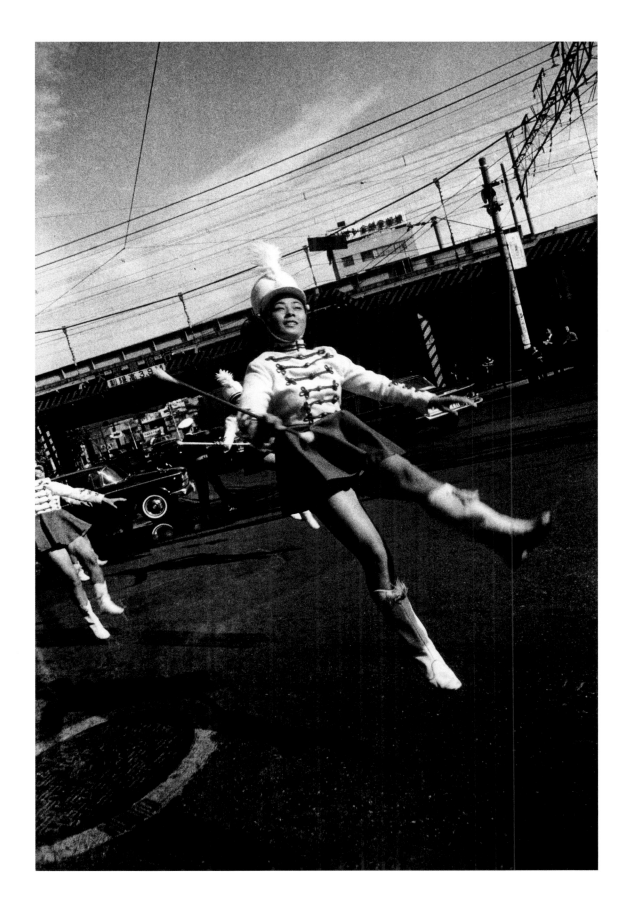

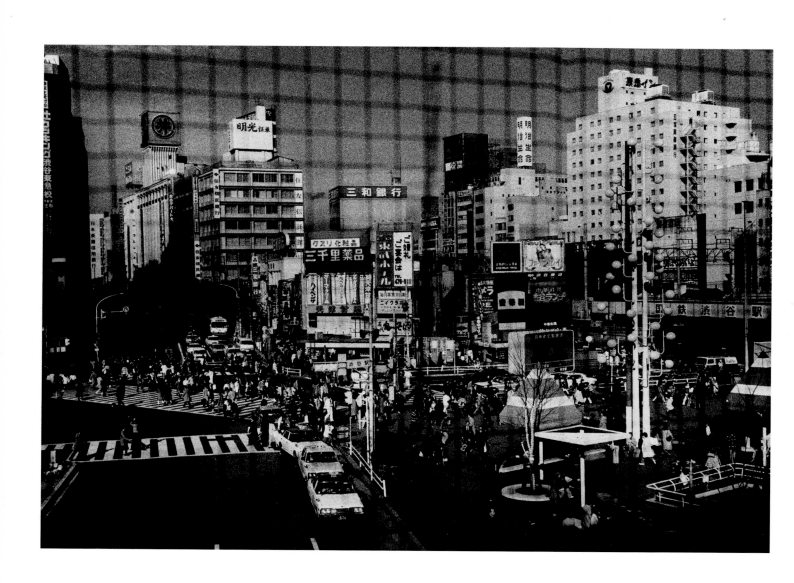

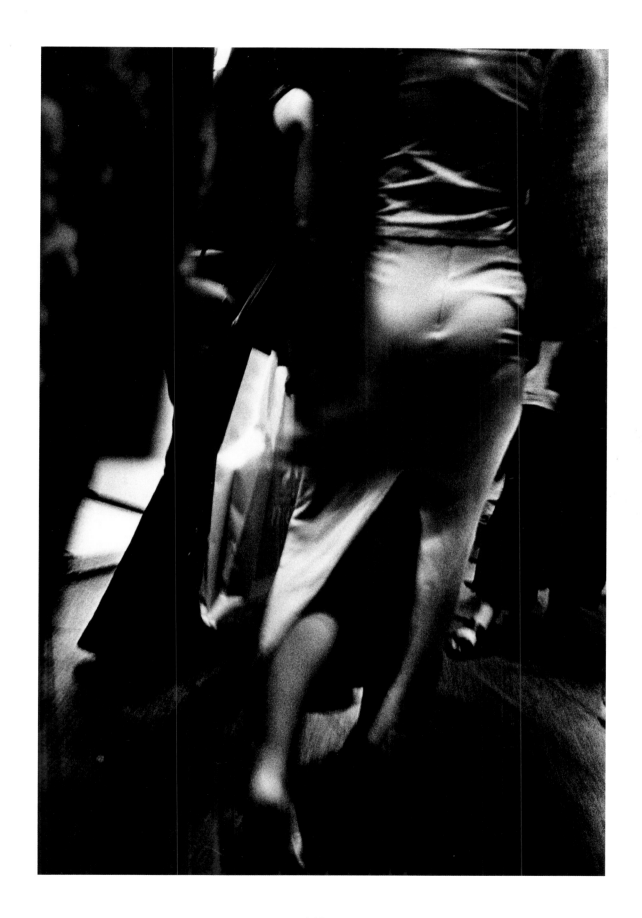

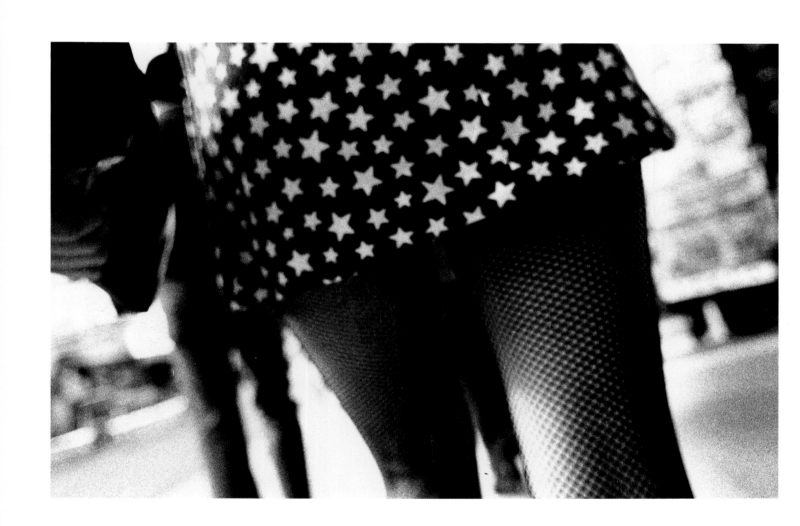

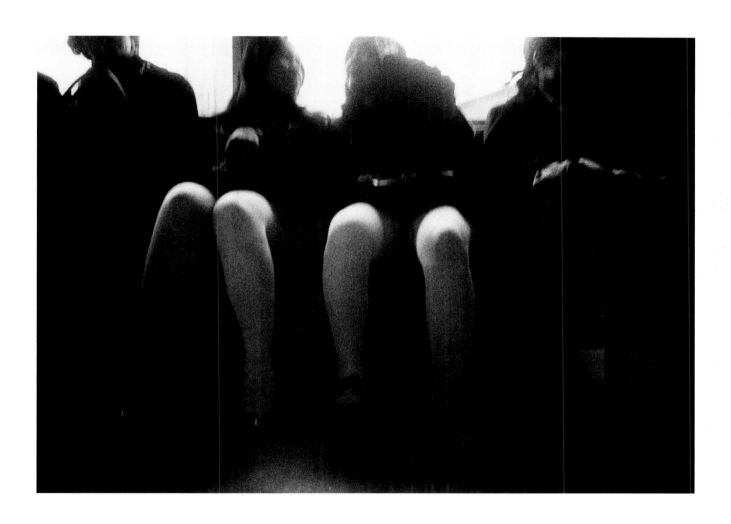

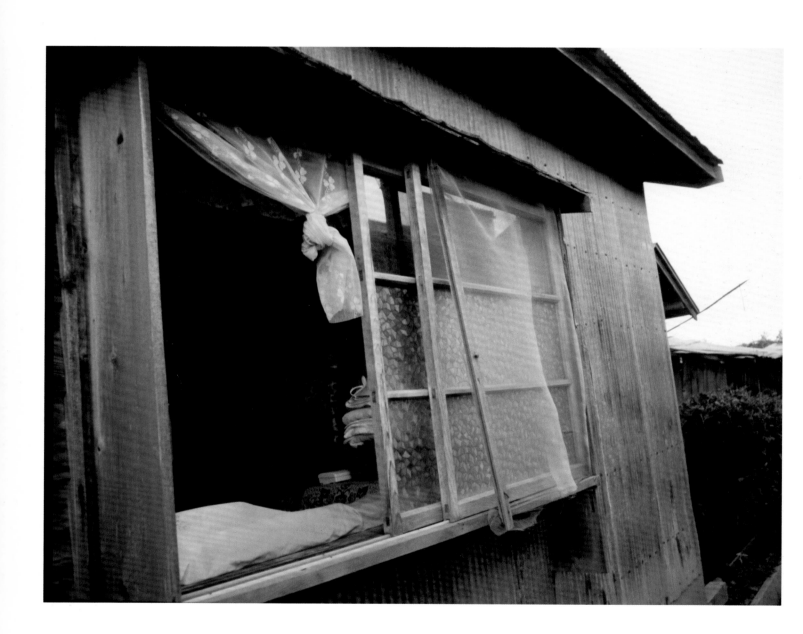

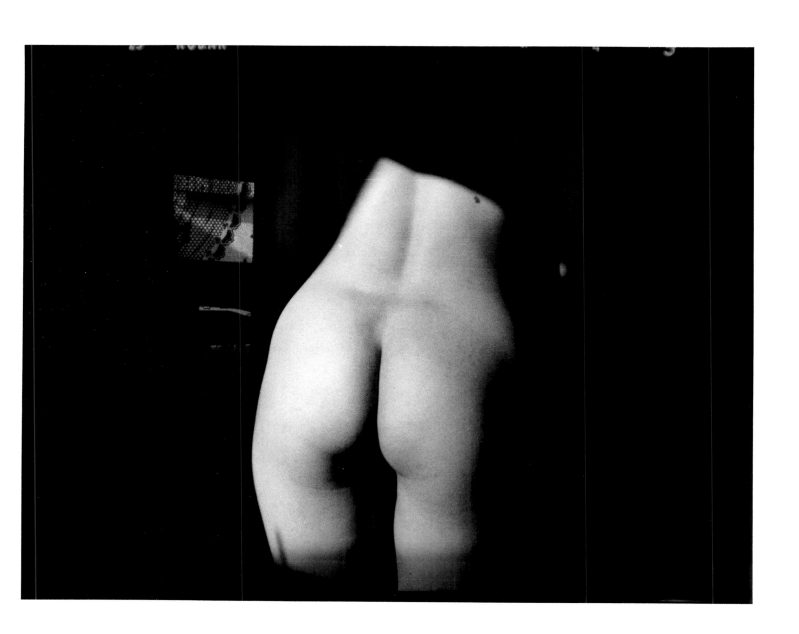

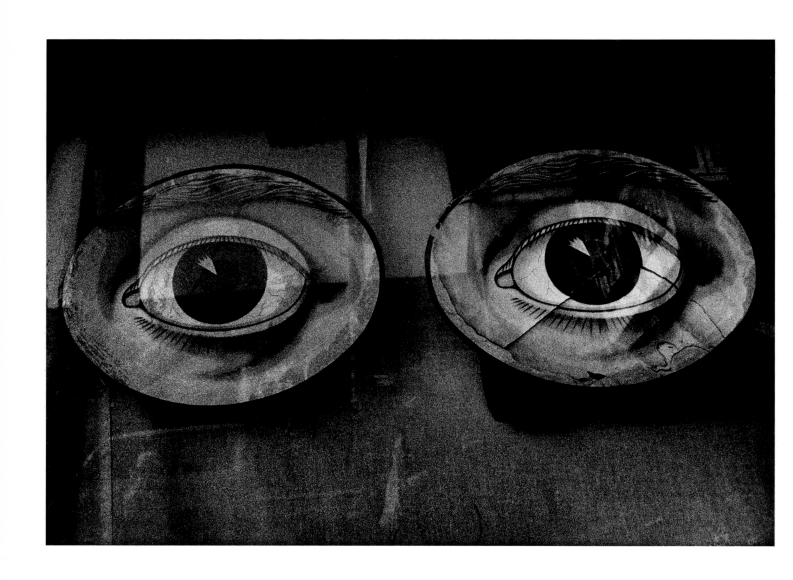

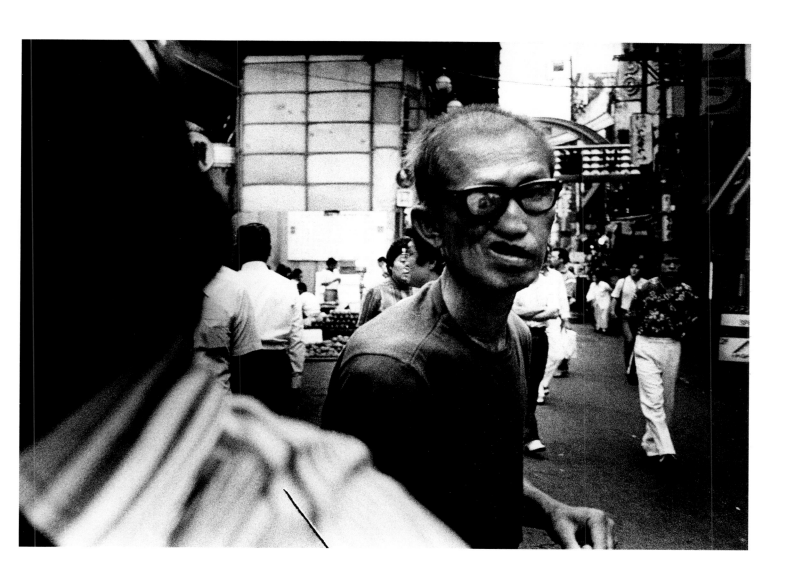

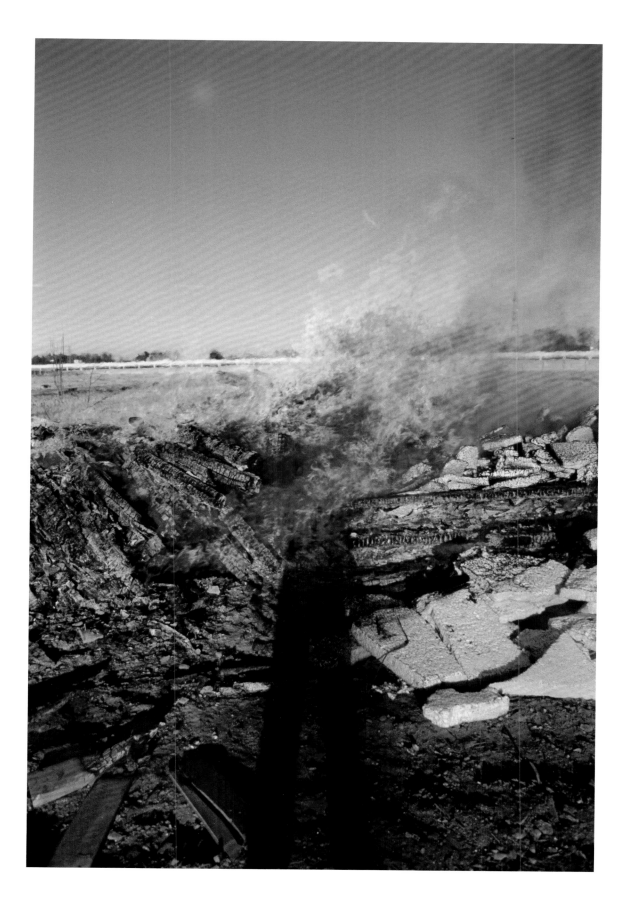

图书在版编目（CIP）数据

森山大道 ／（日）森山大道摄影；（日）上田义彦编. —
北京：北京美术摄影出版社，2017.11
　　ISBN 978-7-5592-0040-2

Ⅰ. ①森… Ⅱ. ①森… ②上… Ⅲ. ①摄影集—日本—
现代 Ⅳ. ①J431

中国版本图书馆CIP数据核字（2017）第239027号

北京市版权局著作权合同登记号：01-2015-0538

责任编辑：董维东
助理编辑：李　鑫
书籍装帧：杨梦楚
责任印制：彭军芳

森山大道
SENSHAN DADAO
［日］森山大道　摄影
［日］上田义彦　编

出　版　北京出版集团公司
　　　　北京美术摄影出版社
地　址　北京北三环中路6号
邮　编　100120
网　址　www.bph.com.cn
总发行　北京出版集团公司
发　行　京版北美（北京）文化艺术传媒有限公司
经　销　新华书店
印　刷　鸿博昊天科技有限公司
版印次　2017年11月第1版第1次印刷
开　本　635毫米×965毫米　1／16
印　张　8
字　数　10千字
书　号　ISBN 978-7-5592-0040-2
定　价　98.00元

如有印装质量问题，由本社负责调换
质量监督电话　010-58572393
订 购 电 话　010-58572196　18611210188